JN076000

Design Rule Ind

# 要点で学ぶ、
# 色と形の法則

# 150

名取和幸＋竹澤智美　日本色彩研究所 監修

**BNN**
Bug News Network

# はじめに

日常生活の中で目にする色や形において、隣あう色の影響で違う色に見えたり、まっすぐなはずの線が曲がって見えたりすることがあります。そうした視覚の現象を色と形の側面からまとめたのが本書です。

色のパートでは、色彩対比や残像現象など 75 項目、形のパートでは、錯視を中心に 75 項目を解説。1 見開きに 1 項目を紹介しています。

色彩対比や錯視などの現象は、物理的な世界と人の感覚とにずれが起きていることを示しています。また、色や形は私たちの心に様々な印象や気持ちを生み出してくれます。こうした視覚現象や心理効果を知ることは、アート、デザイン、写真、映像などの視覚芸術に携わる方々にとって役立つことでしょう。

なお、本書は『要点で学ぶ、デザインの法則 150』（ウィリアム・リドウェル、クリティナ・ホールデン、ジル・バトラー著、ビー・エヌ・エヌ新社より 2015 年に刊行、原書『The Pocket Universal Principles of Design』Rockport Publishers, a member of Quarto Publishing Group USA Inc.）のシリーズ書籍として、同社の承認を得て日本で企画編集されたものです。

# Contents

## 色の法則 Color Theory 001-075

# 形の法則 Form Theory 076-150

# 色の法則

Color Theory 001-075

# 色とは何か？

## 「光源」と「対象」と「人」の
## バトンタッチが生み出す視覚的な感覚

- イチゴの色を多くの人は「赤」という。そこでイチゴには赤い色がついているように思われるかもしれないが、それは誤りである。

- 光源によって色は変わる。光源の中に、赤く見える波長の光が含まれていないとイチゴは赤く見えない。

- また、色の見え方には個人差もある。

- 「赤い」イチゴは、赤く見える波長の光を多く反射し、それ以外の波長の光を吸収するという特性をもつ。「赤く」見えやすい特性をもつというのが正解である。

- 色は、①光源に含まれるエネルギー（いわば色の素）を、②対象がそのバランスを変化させ、③人が受け取って作り出した視覚的感覚である。

- 色は、光源、対象、人の3要素により変化するので、色を検討するときは、対象だけでなく、照明や人の視覚特性についても注意しよう。

参照 【002_光とは何か?】【053_色のユニバーサルデザイン】【054_加齢による見え方の変化】
【055_色覚特性により区別しづらい色】

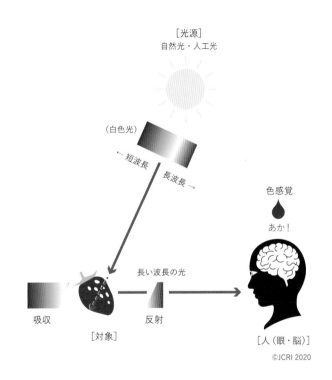

［光源］
自然光・人工光

（白色光）

← 短波長　　　長波長 →

色感覚

あか！

長い波長の光

吸収

［対象］

反射

［人（眼・脳）］

©JCRI 2020

色が見える仕組み。太陽の光や一般の照明ランプのように色みを感じない光には様々な波長の光が含まれており、白色光という。花火のような色光の場合は、対象自体が色を生み出す光をもっているために、対象と人だけで色は生まれる。

# 光とは何か？

## 人が見ることのできる電磁波
## その波長に応じて虹色に変化して見える

- 光は眼で受け取られ脳で処理をされて、豊かな色の世界に変えられる。色を生み出す素となるエネルギーは光にある。色にとっての光は、テレビ画像にとっての電波と同じ。

- 光とは、空間を波のように伝わる電磁波の一種である。電波やX線も同じ電磁波の仲間で、光とは波長（波の山と山との長さ）が違うだけ。電磁波のうち人が見ることができる波長のものが光（正確には可視光）である。

- 光の波長を長い波長から徐々に短くしていくと、虹の色の、赤、橙、黄、緑、青、青紫の順に少しずつ変化して見える。これを分光スペクトルという。

- 虹の色は、特定の波長のみを含む光（単色光）が徐々に波長を変えて並んだものであるが、日常のほとんどの色には様々な波長の光が含まれている。

参照 【034_虹は7色か？】

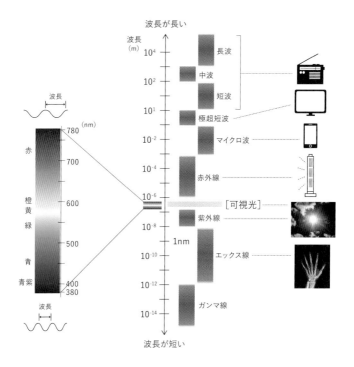

可視光の波長は nm（ナノメートル）という単位で表す。1nm（ナノメートル）は$10^{-9}$m（10億分の１メートル）。赤い光よりも波長が長い赤外線を見ることはできない。紫外線よりも波長が短い電磁波には有害性がある。

# 色はいくつある？

## 無限それとも有限？
## 色を生み出す光の種類は無限にある

- 液晶ディスプレイでは、赤と緑と青の LED の発光の強さを 256 段階ずつ変えて、256 の 3 乗の約 1670 万色を表示できる。

- 人が識別できる色数は最高の観察条件で 750 万色程度と試算される。それは明るい場所で、隣接する 2 色を、一般的な色覚特性の人が識別するという条件下でのことで、 2 色の間がわずかでも開けば色の識別力は大きく低下する。

- 英語色名では、メルツとポールによる色名事典において歴史的なものも含めて 4,346 語の収録がある。日本産業規格（JIS）には比較的よく使用される色名として、和名 147、洋名 122 の計 269 語の慣用色名が採用されている。

- 一般の日本人が思い出せる色名は 40 語程度であり、日常会話で使用しているものとなると 15 〜 20 程度にすぎない。

- 色を大きく分類するための基本的な色名は「基本色彩語」と呼ばれ、いわゆる文明国の言語では 11 種類あると言われる。

参照 【035_ 基本色彩語】

| 色の数 | |
|---|---|
| 1000万 | ◀ RGB ディスプレイ（約1670万） 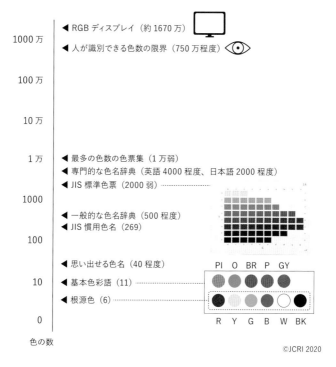 |
| | ◀ 人が識別できる色数の限界（750万程度） |
| 100万 | |
| 10万 | |
| 1万 | ◀ 最多の色数の色票集（1万弱） |
| | ◀ 専門的な色名辞典（英語4000程度、日本語2000程度） |
| | ◀ JIS 標準色票（2000弱）················· |
| 1000 | |
| | ◀ 一般的な色名辞典（500程度） |
| | ◀ JIS 慣用色名（269） |
| 100 | |
| | ◀ 思い出せる色名（40程度）　　　PI　O　BR　P　GY |
| 10 | ◀ 基本色彩語（11）··········· |
| | ◀ 根源色（6）·············· |
| 0 | 　　　　　　　　　　　　　　　　R　Y　G　B　W　BK |

色の数

# 色はどこにある？

**外に広がる（色知覚）、心の中（イメージや感情）、社会の中（色名）など、色は様々な広がりをもつ**

- もちろん、色は外界に広がる。色は目や脳によって作られる自分自身の感覚であるが、その結果は対象物の色として外に投影されて見える。そして私たちは豊かに色づいた世界に暮らすことになる。

- 色の世界は心の中にもある。虹は連続したグラデーションに見えるが、多くの日本人の心の中では7種類の色でイメージされる。また虹の色は希望などを感じさせ、青空の青はさわやかさを心にもたらす。

- 色は目にくっついてくるように見えることもある。白地に描かれた緑色の丸をしばらく見続けた後、白い壁を見ると、うすぼんやりした赤い丸の残像が見える。その色は目についているかのように目を動かすと動く。

- 色は社会の中にも色名として存在する。色名は言葉として自分の中にあるだけでなく、人はそれを使い合うことで色について語り合うことができる。また、色には流行や文化に応じた色の使い方の慣習などもある。

**参照** 【017_残像色】【034_虹は7色か？】

まわりに広がって見える色彩世界

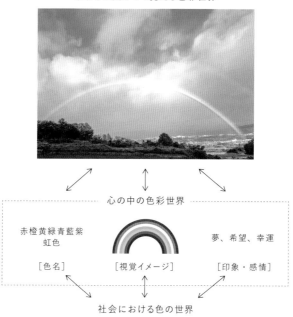

色は様々な姿で暮らしの中に存在する。心の中、身のまわり、社会や文化に広がる色
を注意深く見つめてみよう。

# 光源色モードと物体色モード

## 対象物を光る対象と見るか、
## 光を反射する物体と見るか

- テレビに映る茶色い木のまわりを黒く覆い、木しか見えなくすると、茶色が暗い
  オレンジ色に変わって見える。これは茶色い木として見ている「物体色モード」と、
  まわりを隠して物体ではなく光源として見る「光源色モード」による色の見え方の
  違いによる。

- 物体色モードでは、色は物の表面についているように見える。一方、光源色モー
  ドでの色はその距離がはっきりせず、それ自体が光っているように見える。

- 暗い部屋でディスプレイ画面を1色で表示すると光源色モードとなり、画面を複
  数の色で表示すると物体色モードに変わる。茶色、肌色、灰色などは他の色と
  の比較により生まれるため、単独で茶色や肌色や灰色に見える光はない。

- こうした色の見え方のモードは、実際にそれが光っているか、光を反射している
  かには無関係である。テレビは発光していても物体色モードとして見え、反対に
  月の色は日の光を反射した月表面の色でも光源色モードで見える。

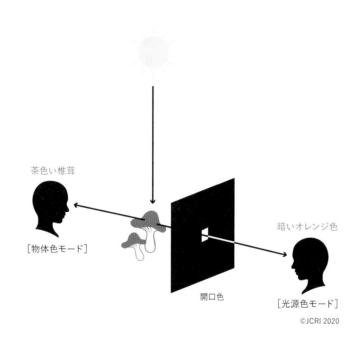

茶色い椎茸

[物体色モード]

暗いオレンジ色

開口色

[光源色モード]

©JCRI 2020

小さな穴を開けた黒い紙を手を伸ばしてもち、椎茸の一部を穴から見ると、茶色い椎茸がくすんだ暗いオレンジ色の光に変わる。こうした色の見方を「開口色」という。

021

# 蛍光色

**目に見えない紫外線などを
人に見える波長の光に変えるため明るく輝く**

- 蛍光物質は、光に含まれていても元々見ることができなかった紫外線を、目に見ることができる波長の光に変えて再放射する性質がある。また短波長の光も吸収、放出するため、その分だけ光が増えて明るく輝いて見える。

- 本来見えない光も利用して明るく輝くため、非常に目立つ。そのため、蛍光ペン、カラーボールなどの防犯用品、登山服、警備員のベストなどに使用される。

- 蛍光物質は暮らしの中でも活躍している。白いシャツにはより白く見えるように青く発する蛍光剤が使用されることが多い。洗濯洗剤には洗濯により蛍光剤が落ちて黄ばむのを補うように蛍光増白剤が入っている。

- 蛍光管は内側に蛍光物質が塗られていて、管の中で紫外線がそこに当たり発光する。一般的な LED ランプは青色 LED の光を黄色の蛍光体に当てて光を作っている。

**参照** 【065_ 色と誘目性】

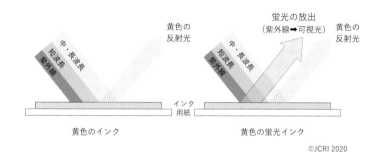

黄色のインク | 黄色の蛍光インク

本来は目に見えない紫外線や短い波長の光を吸収し、放出されるため、蛍光色は明るく輝いて見える。

# メタリックカラーとパールカラー

## キラキラ・エフェクトは、細かなアルミ片、
## 雲母に酸化チタンや酸化鉄を混ぜて作る

- メタリックカラーとは、キラキラと金属のように輝くエフェクトをもつ色のこと。樹脂や油に非常に小さなアルミ片と透明な顔料を混ぜて作られる。見る角度で表情が変わり、高級感などが増す。

- このように、輝きや色調の変化を与えるために加えられるアルミ片などのことを光輝材といい、その粒子の大きさ、密度、並び方などにより輝きの表情は変わる。

- 塗料、インキ、プラスチック材で作られており、自動車やパッケージ外装、ペンなどにもよく見かける。

- パールカラーは、真珠などに見られる虹色のような微妙な色みと深みのある光沢が感じられる色。雲母に酸化チタンをコーティングした合成パール顔料などが使われる。その輝きはきらきらと細かい。この虹色はシャボン玉の色の原理と同じで光の干渉により生まれる。

- 化粧品やネイルカラー、車ではホワイトパールとしてよく使われる。特に化粧品で使われるラメは、樹脂フィルムやアルミを積層したもので、光輝材がより大きく、金属のような強い輝きをもつ。

**参照** 【008_構造色】

商品の場合、色による差別化のステージに続き、パールやメタリックなどの質感と組み合わせたカラー展開に進むことが多い。近年、製品の表面デザインは CMF（Color Material Finish：色・素材・仕上げ）の名のもとに総合的に検討されている。

# 008 構造色

## 無色の物もその微細構造によって
## 色を生み出すことができる

- 色には色素によって生まれるものの他、透明のシャボン玉に見られる虹色のように、それ自体は特定の色をもたず、光の波長以下の微細な物理的構造により作られるものもある。これを構造色という。

- 構造色として、色を生み出す構造には以下に示すようにいくつかのタイプがある。いずれも無色であるが、光を受けると特定の波長が強調されて出てくるようになっている。

  薄い膜：膜の表面と底面からの反射光の干渉（波のぶつかり合い）が起きて、膜厚により異なる色に見える。シャボン玉、鳩の首の色。

  多層構造：多層の面からの反射光の干渉による。タマムシ。

  鱗粉の微細構造：棚型の溝や突起による反射光の干渉による。モルフォ蝶の鱗粉構造を参考に、繊維や自動車の塗装などへの応用が進められている。

- 構造色は顔料や染料といった色の材料の発色とは違い、紫外線による褪色が起きることがない。

シャボン玉は、ふくらみ始めの小さいときには膜が厚いため白っぽく見える。大きく、膜が薄くなると様々な色がマーブル模様のように大きくリング状に揃ってくる。

# 色が見える仕組み

## 光の RGB 分解➡反対色分析➡識別➡カテゴリーの順に処理される

- 眼で受け取った光が以下のように段階的に処理され、色が生み出される。

- ①色の RGB 分解（受光）：眼に到達した光は、最初に網膜の底にある錐体細胞で受け取られる。錐体には、長波長、中波長、短波長それぞれに感度が高い 3 種類がある。そこで光に含まれた RGB 成分の分解が行われる。

- ②反対色スイッチで分類（反対色処理）：3 種の色情報は、続く網膜の細胞と脳の外側膝状体（がいそくしつじょうたい）で処理され、反対色の赤 - 緑、黄 - 青と、白 - 黒（明るさ）の値が得られる。反対色は同時には感じられない色みの組み合わせ。残像色が見えるのは、この反対色の処理のプロセスのため。

- ③色識別：色の 3 属性である色相（色みの種類）、明度（色の明るさ）、彩度（色の鮮やかさ）をとらえ、わずかな色違いをも区別できるようになる。

- ④色分類：③の処理によって人は数百万の色の区別をすると同時に、色を系統ごとに大きく分類してとらえることもできる。たとえば口紅の微妙な色違いが区別されるとともに、大きくレッド系、ピンク系、オレンジ系、ベージュ系…とも分類される。

**参照** 【010_光を受け取る仕組み（錐体と杆体）】

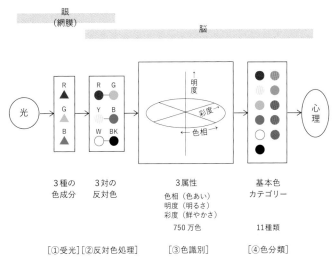

眼で光を受け取ってから脳で知覚されるまでのプロセス

網膜が対象からの光を電気信号に変え、そして脳に至る生化学的な処理の結果、我々は対象の色の情報をとらえることができる。

# 光を受け取る仕組み（錐体と杆体）

## 色と形がよくわかるのは錐体、
## 暗いところでも大丈夫なのは杆体

- 眼の網膜の最も底部に、光を受け取る細胞（視細胞）がある。視細胞には2種類あり、明るい場所でよく働く先端がとがった形をしている錐体と、暗い場所でも働く棒のような形をしている杆体とがある。

- 錐体には波長別の感度特性が異なる3種類があり、色の違いをとらえることができる。杆体は1種類しかないため、色の違いについての情報を得ることはできない。

- 錐体は視野の中心部に多く、解像度が高い。杆体は視野の周辺に多く、解像度は低い。そのため、視野の中心の視力はよいが、視野周辺の物はぼけて見える。書店で本の背表紙を見ているとき、そこから少し離れた書籍のタイトルを読むことはできない。

- 光への感度の高い杆体は視野の周辺で多いため、暗い室内に入ったときには視野中心で見ようとせずに、視野周辺に注意を向けると、うすぼんやり見ることができる。

参照 【011_プルキンエ現象】【055_色覚特性により区別しづらい色】

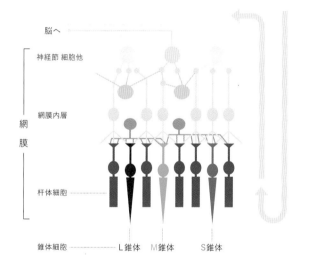

脳へ

神経節 細胞他

網膜内層

網膜

杆体細胞

錐体細胞 ⋯⋯⋯⋯ L錐体　　M錐体　　S錐体

錐体は中央部重点の高解像度カラー素子。杆体は周辺部重点の高感度白黒素子。
2 つの細胞は分業して働いている。
※実際にはこのように色がついているわけではない。

# プルキンエ現象

## 日が沈み薄暗くなると、
## 赤が暗くなり、青の方が明るく見える

- 色の見え方は、周囲の明るさにより変化する。昼間は明るく見えた赤い花が、日が沈んで少し経つと暗く沈んだ色に見えて、緑の葉や青い標識の方が相対的に明るく見えるようになる。

- 明るい場所では色の区別をつけることができる錐体細胞が主にはたらく。錐体は黄緑色の光（波長 555nm）に最も感度が高い。

- 一方、月明かりかそれ以下の暗いところでは、錐体よりも光への感度が高い杆体細胞が主にはたらく。杆体細胞は、青に近い緑の光（波長 507nm）に対する感度が高い。

- 日が沈んでしばらくした頃の薄明視の状態では錐体と杆体の両方がはたらく。そのため色はわかるが、明るいときよりも波長の短い緑や青い色が相対的に明るく見えるのである。

- この現象はチェコスロバキアの生理学者の J. E. プルキンエがはじめて記述したため、プルキンエ現象、またはプルキンエ効果と呼ばれる。

**参照** 【010_ 光を受け取る仕組み（錐体と杆体）】

明るい場所

暗い場所

赤い傘はいつも目立つわけではない。昼間は明るく目立つが、日が沈んであたりが暗くなると、赤みがなくなり暗く見える。一方、青い傘はあたりが暗くなると、赤い傘よりも明るく見えるようになる。

# ベツォルト・ブリュッケ効果

## 暗いオレンジや黄緑の光は
## 明るくなると黄色に見える

- 対象からの光の強さが変わると色相が変化することがある。

- 赤、橙、黄、緑、青というような色みの種類のこと色相という。色相は光の波長の違いにより変化するが、同じ波長のままでも、光の強さが変わると色相が変化して見えることがある。

- 黄緑〜橙〜赤にあたる波長の光は明るくすると、その色合いは黄色に近づくように変化する。たとえば、黄緑の光は明るくなると黄色に見え、オレンジの光も明るくすると同様に黄色に近づいて見える。

- 緑〜青紫にあたる波長の範囲では、光を明るくすると、色合いは青に近づくようにズレる。たとえば、青緑や緑緑の光は明るくなると青色に近づいて見える。
19世紀にベツォルトとブリュッケが別々に論文に示したことから、ベツォルト・ブリュッケ効果と呼ばれている。

- なお、明るさを変えても色相が変化しない波長があり、それは、青、緑、黄、赤にあると言われている。

参照 【063_ 色相の自然連鎖】

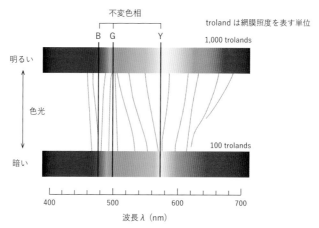

不変色相

troland は網膜照度を表す単位

B G Y

1,000 trolands

明るい

色光

暗い

100 trolands

400　　　　　500　　　　　600　　　　　700

波長 λ（nm）

Purdy, D. M. (1937).
The Bezold-Brücke Phenomenon and Contours for Constant Hue.
American Jornal of Psychology, 49, 313-315. より改変

スペクトルの間の線は、単色光の明るさを変えたときに同じ色相に見える波長を結んだものである。たとえば暗いと黄緑に見える 550nm の光を波長を変えずに明るくしたときの色の見えは、下の 550nm からそのまままっすぐ上を見ればよい。それにより、黄緑の光を明るくすると黄色い光に近づくことがわかる。

# 加法混色

## 光の山（波長別のエネルギー）を足し合わせて、新しい色を作る

- 2色以上の光や色材を混ぜて新しい色を作ることを混色という。人工物の様々な色は混色により作られており、現代の豊かな色彩の世界は混色が支えているといってもよい。

- 混色の原理には2種類しかない。ひとつが加法混色、もうひとつが減法混色である。

- 加法混色は、複数の色光を足し合わせて新しい色を作る方法。色光を波長ごとの光エネルギーの山というならば、ある光の山に、別の光の山を足し合わせてもっと高い別の形の山を作り出すというイメージだ。

  同時加法混色：異なる色のスポットライトを同じ場所に重ねて照射

  継時加法混色：2色に塗り分けた円盤を高速で回転させた混色

  併置加法混色：テレビのディスプレイのように、肉眼で分離できないほど小さな色を並べて起こす混色

- 様々な色を作るためには、赤（R）、緑（G）、青（B）の3種の色光を用意して、それぞれの明るさを調整して混色させればよい。通常、RGBと呼ばれるこれらの色が加法混色の3原色である。

**参照** 【015_ 併置加法混色】

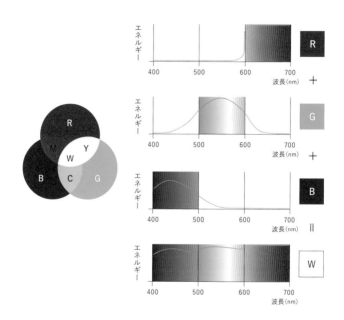

加法混色では、RとGからイエロー、GとBからシアン、RとBからマゼンタが作られる。
そしてRとGとBをフルにして足すと白色光となる。

減法混色

## 光が物質を通過するたびに、
## 光の中に含まれた色の成分がけずられる

- 黄色と青のカラーフィルムを重ねて向こう側を見ると、混色して緑色になる。これが減法混色の原理による混色である。

- 光が物体を通過するときにはそこで波長ごとの吸収が起こる。そこにもうひとつの物体を重ねると、さらに波長ごとの吸収が起こり、新たな色が生まれる。

- 照明光がある物を通過するときに光のある部分がけずられ、もうひとつを通過するときにさらに別の部分がけずられて、違う色が作り出される。

- いわば、光が複数の物質を通過するときに色の成分をけずり取ることで別の色を作る方法。混色により元の光からエネルギーがなくなるため暗くなる。

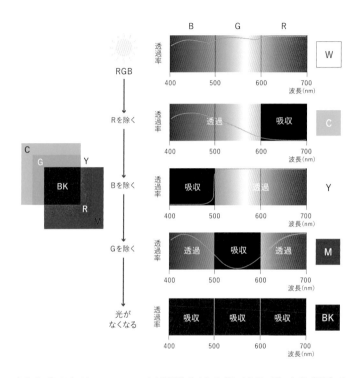

白色光（RGB）がシアンのフィルムを通り抜けるとRがなくなり、残った光（GB）は
シアンに見える。そしてイエローも重ねると、そこからBもなくなり、Gになる。さらに
マゼンタも重ねると、Gもなくなり、光は通過せず黒になる。

# 015 併置加法混色

RGB ディスプレイや印刷網点など、
色再現の手段に非常によく使われている

- 人の目で見分けることができないほど小さな色の点を並べ、離れて見ると、色が混ざって別の色に見える。これは併置加法混色と呼ばれ、加法混色のひとつ。いわば人の目で起こる混色である。

- テレビやパソコン、スマホなどの RGB ディスプレイでは、非常に小さな 3 原色（RGB）のカラーフィルターが使用され、色光の明るさをそれぞれ 0 〜 255 の 256 段階で調整することにより、多様な色を再現している。

- モネやルノワールといった印象派の画家たちは、色をパレットで混ぜず、キャンバスに並べて描くことで、明るい光や空気感を描いた。続く新印象派と呼ばれたスーラは色彩理論を学び、原色を細かい点状に並べる点描画により鮮やかで光にあふれた絵を描いた。

- 様々な色に先染めした繊維を混ぜてつむいだ糸や、その糸で織った織物の色、また、縦糸と横糸の色を変えて織った織物の色も併置加法混色により生まれる。異なる色のタイルを貼った建物も離れてみると、併置加法混色による色が見える。

- 肌に自然で奥行き感、透明感を感じさせるために、いくつかの色をブレンドしたファンデーションが作られている。これは点描画の考えを活用したもの。

テレビの画面や織物には、併置加法混色が用いられている。

# 色材の混色

## 絵の具の混色は減法混色主体に、
## 併置加法混色も生じる

- 絵の具や塗料は色を混ぜると暗く濁るので、減法混色の原理が起きているといえる。ただし、それを主体とするものの、併置加法混色も生じている。

- 異なる色の絵の具を混ぜ合わせると、それぞれの絵の具の粒子は水や油の中を層状に重なって浮かんだ状態となる。

- それを白い紙に塗ると、光はそれぞれの絵の具の層を通り抜けて白い紙で反射し、また絵の具の層を抜けて外に出てくる。これは光が物体を通過して生じる混色なので、減法混色である。

- ところが、横並びになった異なる色の絵の具の粒子から反射してくる光からは併置加法混色が起きている。絵の具で加法混色が生じているのは、白の絵の具を混ぜると色が明るく白に近づくことからもわかる。

**参照** 【014_ 減法混色】【015_ 併置加法混色】

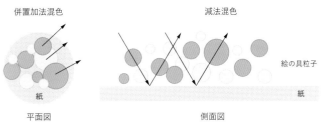

併置加法混色　　　　　　　　　　減法混色

絵の具粒子

紙　　　　　　　　　　　　　　　　　　　　紙

平面図　　　　　　　　　　　　　側面図

絵の具を混ぜると、減法混色と併置加法混色が起こる。

残像色

## 色を見続けると現れる色の名ごり

- 暗いところで明るい光をちらっと見たり、色のついたものをしばらく見た後に壁などを見ると、先に見たものの像が視野の中に残って見える。これが残像であり、時間の経過により薄くなり消えていく。

- 残像には 2 種類ある。夜に花火を見た後の残像は、見たものと同じ明るさ、同じ色相で見え、陽性残像（正の残像）という。

- 一方、鮮やかな色を見た後に視線を白や薄いグレイに移したときに見える残像は元の色とは反対の色となる。明るさが反対になり、色相も色相環の反対位置の、補色（赤なら青緑、黄色なら青紫）の像が見える。これは陰性残像（負の残像）、補色残像という。

- 手術着に緑や青緑が多いのは、赤い血液を見ると生ずる補色残像を目立たなくし、目を疲れにくくするため。

このカラー写真の×印を 20 秒くらいじっと見てからページをめくり、モノクロ写真を見てみよう。次のページに変わっても、中心の×印から目を離さないように。

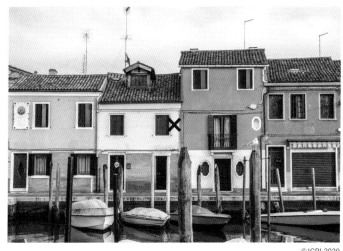

前ページのカラー写真の残像色が見えるため、モノクロ写真がカラー写真に見える。

# 明るさ・色の順応

## 環境の明暗に適応するように目の感度を変えたり、
## 照明光の色みにも慣れるようにはたらく

- 暗い室内に入ってすぐはあたりがよく見えないが、少し時間が経つと目が慣れて、物が見えるようになってくる。暗い場所において時間の経過にともない、目の感度が上がることを暗順応という。

- 逆に暗いトンネルから明るい外に出ると、目の感度を下げて環境に順応する。これを明順応という。

- 天体観測をする人は白色のライトをつけると一瞬のうちに明順応が起き、しばらく周囲が見えなくなってしまう。そこで、暗順応状態を保つ赤いライトが使用される。

- 晴れた日に屋外から、赤みを感じる電球色の灯りの部屋に入ると、最初は空間全体が赤みを帯びて見えるが、やがて色みを感じなくなる。これは色の順応と呼ばれる。

- 色つきのサングラスもかけ始めには、視野に色がついたように感じるが、長くかけていると、レンズの色に順応して気にならなくなる。人は色の見えを自動的に校正するはたらきをもっている。

暗いトンネルから明るい外へ出るとき、明順応は短時間で起こる。

# 明るさ・色の恒常性

## 白い紙に赤い光があたって赤く見えていても、
## 人は白い紙だと認識する

- 夕日に赤く照らされた白い紙を見ても、紙は白いままで、紙の色が赤に変わったとは思わない。照明が少しくらい変化しても、色は比較的安定して見える。これを色の恒常性という。

- 人は、照明と網膜に到達する光との関係を考慮して色を感じる。カメラがその場の照明光の特性をとらえ、ホワイトバランスを取るのと同様である。

- このように物の見え方は、網膜上での物理的な状態だけで一義的に決まらない。

- 色の明るさは反射光の明るさだけから決まるわけではない。たとえば、夕暮れどきの雪と昼間のカラスとでは、反射光の強さからいえば、昼間のカラスの方が強いが、雪は白く、カラスは黒く見える。また昼でも夜でもカラスは黒く見える。これは明るさの恒常性という。

- 遠くにいる人が歩いて近づいてくれば、その人は網膜上で巨大化するが、その身長は同じままである。これは大きさの恒常性という。

- 照明や、見る方向、距離などが異なれば、網膜に映る像はそれに合わせて変化し、その関係から、対象は比較的一定のものとして知覚される。これを知覚の恒常性と呼ぶ。

**参照** 【113_ 大きさの恒常性と形の恒常性】

夕日に赤く照らされた白い紙を白と認識するように、見えているものをそのまま認識しているわけではない。

# 色の面積効果

## 同じ色の対象物でも、面積が変われば色の見え方や印象は大きく変化する

- カーテンや壁紙、建物外壁の色は、小さな製品サンプルや色見本を見て色を選ぶ。しかし、実際にその色にしてみると、サンプルよりも明るく、派手に変化して見えることが多い。

- 一般的に色は面積が大きくなると、明るく、鮮やかに変化する。

- 面積が大きくなると、明るいベージュのような薄くすんだ色は主に明度が上がり、中程度の明るさの色では明度はあまり変わらず、鮮かさが増して見える傾向がある。

- 「こんなはずではなかった」という色の面積効果によるトラブルを防ぐには、できるだけ大きな色見本を使用することが望ましい。

- 視野全体を覆うような大面積の色だと、その色に順応し、色みが低下して見える。

- 反対に1m先の3mm以下の非常に小さな色の場合、黄色や黄緑、灰色は白っぽく、暗い青や紫は黒に、赤やオレンジや赤紫はピンク、そして明るい青や青緑は緑にまとまって見える。小さい色は、白、黒、赤、緑の4色になり、黄色と青の色感覚がなくなる。

小さなサンプルで色を選び、その色のカーテンを実際に取り付けると、一般にサンプルよりも明るく鮮やかに見える。見本ではかわいいピンクが、実際には派手になってしまうこともある。

# ヘルムホルツ—コールラウシュ効果

## 色の彩度が変わると
## 明るさが変わって見える現象

- 網膜に届く光の強さが同じでも、彩度が高い鮮やかな色になると明るく見える。つまり、同じ強さの光でも、赤はグレイよりも明るく見える。

- 19世紀に生理学者のヘルムホルツが指摘し、後に物理学者コールラウシュが実験的に確認した現象。ヘルムホルツ—コールラウシュ効果と呼ばれる。

- 色を鮮やかにしたときの、見た目の明るさの上昇の程度は色相によって異なる。その効果は赤、赤紫、青のあたりでは強く、黄色などでは弱い。黄色は鮮やかにしてもあまり明るさは増して感じられない。

- この現象は発光色でも起こる。青い光は、同じ強さの白色光よりも明るく見える。たとえば有色の内照式看板の表示の明るさを、白色のものと同じに見えるようにするにはその青い光の強さを少し下げる必要がある。

明度一定の赤

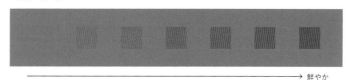

→ 鮮やか

明度一定の黄色

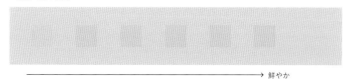

→ 鮮やか

色を鮮やかにしていくと、赤は明るく見えるが、黄色の明るさはあまり増えない。

# 色の対比

## 隣接する色から遠ざかるように色が変わり、その違いが強められる

- ある色に対して、他の色が空間的あるいは時間的に接近して提示された場合、その色の見え方は変化する。それには色の対比と色の同化の2つのタイプがある。

- 色の対比は、ある色に、より暗い色が隣接すると、その色が明るく見えるというように、隣りの色の見え方から遠ざかるようにズレるタイプである。

- 対比（と同化）は、色の3属性の色相、明度、彩度の側面で起こり、それぞれを色相の対比（同化）、明度の対比（同化）、彩度の対比（同化）という。

- 色相、明度、彩度での対比や同化は、場合によっては複合して生じる。

参照　【024_縁辺対比】

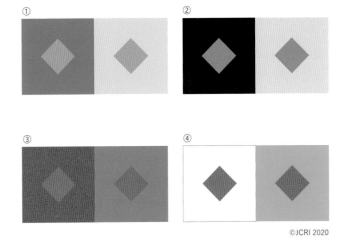

①色相対比
隣接する2色は色相環上で遠ざかるように見える。緑の菱形は青に囲まれると、青の反対色の黄色方向にズレて黄色に見え、黄緑色に囲まれると青方向にズレて青緑に見える。

②明度対比
隣接する2色は明るさの違いが強められて見える。グレイの菱形は、黒に囲まれるとより明るく見え、白に囲まれると、そこから遠ざかるようにより暗く見える。

③彩度対比
隣接する2色は鮮やかさの違いが強められて見える。赤は一層鮮やかな赤に囲まれるとくすんで見え、彩度が低いグレイに囲まれると赤の鮮やかさが増して見える。

④補色対比
ある色の反対の色相の色（補色）を背景にすると、単独で見るとき（左）よりも鮮やかに見える（右）。

# 色の同化

**色面に細い線を挿入すると、**
**線の色に近づくように色が変わって見える**

- グレイの四角の中に細い黒い線を細かく引くと、グレイが暗く見えるというように、挿入された色に近づくようにズレる。

- 同様に色面の中に細い線を挿入すると、その線の色に近づくように面の色が変化する。これを色の同化という。同化は図の輪郭線の色によっても起こる。

- みかんを赤いネットに入れると、同化により赤みが増して、より熟しておいしそうに見える。

- 対比は図柄が大きいときに起こりやすく、同化は細線など図柄が小さいときに現れやすい。そして同化の図版を遠く離れて見ると、さらに図柄は細かくなり、混色が起こることになる。

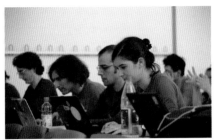

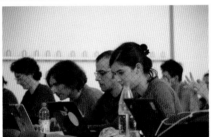

Photo from LGM by Manuel Schmalsteig CC-BY-2.0,
Illusory Color Remix by Øyvind Kolås
http://pippin.gimp.org/

白黒写真の上に色がついた細い線を引くと、カラー写真に見える。画像の作者の
Øyvind Kolås 氏は、この現象を「色彩同化グリッド錯視（color assimilation grid
illusion）」と呼んでいる。
https://nlab.itmedia.co.jp/nl/articles/1908/10/news009.html
https://www.patreon.com/posts/color-grid-28734535

# 縁辺対比

## 隣接した異なる色の境界付近で起こる、
## 顕著な色の変化

- 明るさが少し異なるグレイを並べると、より明るいグレイに隣接したグレイでは
  その境界に近い部分が暗く見え、より暗いグレイの面に近い部位は明るく見え
  る。これを縁辺対比という。

- この効果は明暗2つのグレイでも起こるが、複数のグレイで明るさを段階的に
  変えたパターンにすると一層顕著に確認できる。

- 縁辺対比は、明度、色相、彩度のいずれの属性においても起こる。

- 明るさや色の急激な変化が見られる、境界部分に対しては縁辺対比が起こる。
  その結果、その境界部の色違いが強調され、対象物は認識されやすくなっている。

**参照** 【022_ 色の対比】

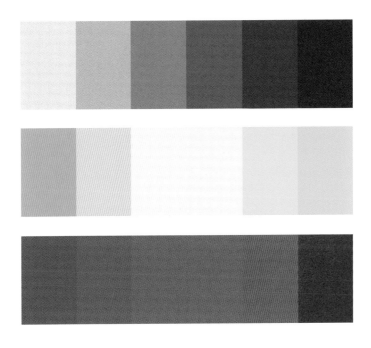

上段は明暗の縁辺対比。各グレイの右隣の暗い面との境界に近い部位は明るく、左隣の明るい面に近いところは暗く見える。中段は色相、下段は彩度の縁辺対比。

# リープマン効果

## 明るさの違いがないと色相が違っていても
## よくわからない

● 赤と緑など色相が離れていても、明度の違いがほとんどない色を組み合わせると、境界がちらつき、あいまいになる。ギラギラとしたハレーションが起こることがある。

● 背景と表示（図や文字など）にそうした色の組み合わせを使うと、形や文字の認識がしづらくなる。この現象は最初の報告者の名前をとって、リープマン効果と呼ばれる。

● 読みやすさを高めるためには、背景と表示との明度差を十分に取ることが必要。目を引こうとしてビビッドな色を組み合わせた Web 画面などがあるが、とても読みにくく、逆効果である。

● どうしても明度が近い色を背景と表示に使わざるをえないときには、表示の輪郭に背景と表示とは異なる明度の色を使う方法がある。無彩色の白や黒がよく使われるが、金銀や明るく薄い色も使いやすい。こうした色はセパレーションカラーという。

赤と緑は色相が違うが、明度が近いので、ハレーションが起こる。看板などの文字に
こうした色を使うと読みづらい。

# ハーマングリッド

## 黒地の白い格子図版の、格子の交点のあたりに、存在しない黒っぽい点のようなものが見える

- 黒地に白い線を格子状に描いたパターンを見ると、白線の交点あたりに実際には存在しない黒っぽくぼんやりした点のようなものが見える。

- 1870年の発見者の名をとり、図版はハーマングリッドと呼ばれ、黒い点をハーマンドットという。

- 黒い点は視野中心でよく見ようとすると、ふっと消えてしまい、視野の周辺に現れる。

- ハーマンドットが見える理由は以下のように説明される。

- 網膜の神経細胞には、中心が明るく周囲が暗いパターンに反応するタイプのものがある。白線の交点は、白線の途中よりもその周辺が明るいため、神経細胞の反応が弱くなり、少し暗く見える。そして、この反応領域は視野中心部ではとても小さいため、黒い点は見えない。

- ただし、白い線をまっすぐでない図に変えると黒い点は消えてしまうことが発見され、道が直線なことも関係しているとみられている。

「Straightness as the main factor of the Hermann grid illusion」を参考に作図
Geier, J., Bernáth, L., Hudák, M. & Séra, L. (2008).
Straightness as the Main Factor of the Hermann Grid Illusion.
Perception, 37(5), 651-665.

白い線の交点が暗く見える。白線の交点に見える点は黒地の場合は黒っぽく、青地の
場合は青みを帯びて見える。白い線が曲線だと交点に暗い点は見えない。

# マッハバンド

## 明るさの変化の度合いが変わる部位に、
## 実際にはないラインが見える

- 図のように、明るさがスムーズに変化している面と、明るさが変わらない面とがつながっていると、①には明るいグレイの帯、②には暗いグレイの帯が見える。この帯のことをマッハバンドという。

- 発見者のマッハは、速度の単位として名を残している物理学、哲学、心理学者である。

- マッハバンドには物理的にはこのような明るさの部分は存在しない。縁辺対比の一種として生まれる現象である。

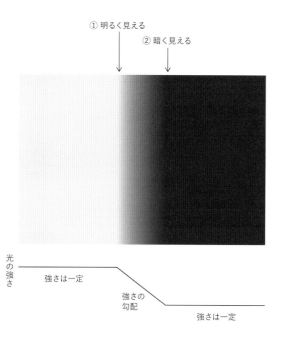

① 明るく見える

② 暗く見える

光の強さ

強さは一定

強さの勾配

強さは一定

マッハバンドの例。グラデーションとの境目に明るいグレイの帯と暗いグレイの帯が見えている。

# ムンカー錯視とホワイト錯視

## 格子と背景の色が対象色を著しく変えてしまう。変化量が大きな色の錯視

- 同じ対象色でも異なる色の格子と背景のもとに置くと、格子の色に近づいて見え、まったく異なった色に見える。

- この視覚効果はムンカー錯視と呼ばれ、H. ムンカーにより 1970 年に報告された。

- ムンカー錯視を白、灰色、黒の無彩色を使って作られたものがホワイト錯視である。これは 1979 年に M. ホワイトにより報告された。

- このホワイト錯視には以下のような 2 つの説明が考えられる。

- ひとつは、左の馬のグレイのラインは、白いラインにより明度の同化が起きたために明るく見えるという考え。

- もうひとつは白いラインは手前にある縦格子として、グレイの馬より手前にあると解釈され、そのために白ラインによる対比効果は生じないと考える。そのため白ラインはグレイの領域に影響を及ぼさず、グレイの馬は背景の黒による明度対比を受け、明るいグレイの馬に見える。

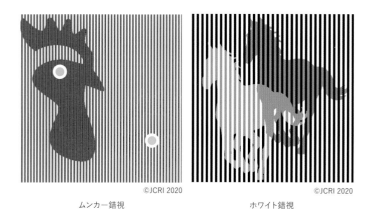

ムンカー錯視　　　　　　　　　　　　　　　　　ホワイト錯視

赤いニワトリが青い格子で赤紫、黄色の格子ではオレンジに変化。グレイの馬が白格子側では明るいグレイに、黒格子側では暗いグレイに変化。

# チェッカー・シャドウ錯視

## 明るさは網膜での明るさだけではなく、
## 脳が状況を判断して決める

- 右ページの図は、明るさの異なる 2 色が並んだチェッカーボードに見えるが、A と B は反射率が同じで物理的にまったく同じ色である。同じ色面の片方が影の中にあるように見えると、明るさが異なって見えてしまう。

- この現象は、E. H. アデルソンが 1995 年にチェッカー・ボード錯視として発表して以来、テレビなどでもときどき取り上げられている。

- B には影が落ちており、その分だけ A のような光が当たっているところよりも目に届く光は暗くなると脳は判断する。A と B の明るさは網膜上では同じだが、影の中にあると判断された分、B は明るく見える。

- 2 色が同じ色であると強く思い込んでも錯視は生じる。円柱のところを指で隠して見ても錯視は起こる。B が影の中にあると解釈されれば錯視は生じる。

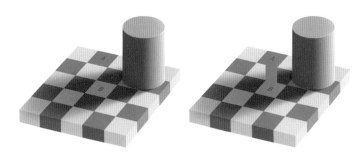

A と B はまったく同じ明るさのグレイだが、B の方が明るく見える。

# ベンハムのコマ

## 白黒の円盤を回すと色が現れる。
## その理由は完全には解明されていない

- 円盤の半分を黒く塗り、残りの白地には45度刻みに3本ずつの黒い円弧を4層に配置したコマ。この白黒円盤を回転させると、黒線のところにぼんやりした4色の帯が見える。このように白と黒の図版から見える色を主観色という。このコマはその代表的な図版。

- 回転の方向を逆向きにすると、内側から外側について見える色が逆順になる。回転が速すぎると色は薄く、ややゆっくり回した方が色を感じやすい。照明の種類や明るさを変えても色は変化し、色の見え方に個人差もある。

- 光を受け取る3種類の錐体細胞は異なる色情報を出力するが、それぞれは光を受け取ってからの反応時間と、光がなくなった後の反応の残存時間の特性が異なる。この3種の錐体細胞の光への応答の時間特性の違いが、色の見える原因と言われている。

- 回転コマによる光の点滅パターンが3種の錐体からの出力に時間的なズレを起こし、色みが見えるという説である。

- しかしながら、この現象には、錐体に続く網膜細胞や、特に近年では脳が強く関与していることを示す実験もあり、この色が見える理由はまだ解明されていない。

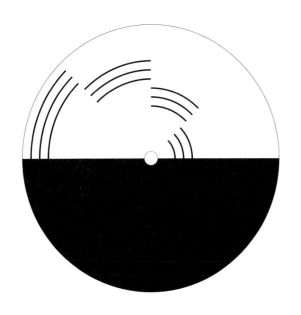

このコマは、イギリスのおもちゃ製造業者 C. ベンハムが 19 世紀末に売り出し、科学雑誌『ネイチャー』に 1894 年に掲載され、人気となった。

# エーレンシュタイン錯視と
# ネオンカラー効果

## 実際には描かれていない丸や色のついた丸が見える

- 白地に黒い格子模様を描き、その十字路のところを少し消すと、そこに明るい白丸が見える。逆に白と黒を入れ替えて黒地に白線にすると、十字路のところに背景の黒よりも暗い丸が見える。

- この現象は、発見者の名をとってエーレンシュタイン錯視と呼ばれる。

- 途切れた線を見たときに視覚システムが、線の上に丸い白い円が乗っているように推論するためと考えられる。ここで見える丸の輪郭のことは主観的輪郭と呼ばれる。

- エーレンシュタイン錯視で切り取った十字の部分を、黄色や青など様々な色の十字に変えると、色がにじんで広がって見える。これをネオンカラー効果という。

- 明るさはひとつの視細胞でも感じられるので解像度が高いのに対し、色は3種の細胞で感じ取るために、より広い範囲の網膜が必要なため解像度が低い。そこで細かい部位の色の違いがわからず、明暗が変わって見える範囲まで色がにじんで見えるため、ネオンカラー効果が生じると考えられる。

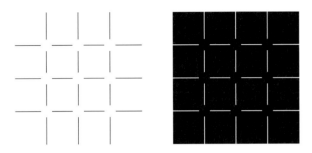

エーレンシュタイン錯視

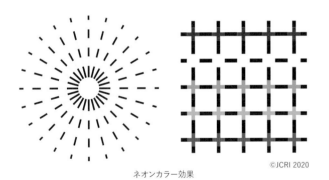

ネオンカラー効果

©JCRI 2020

# 青と白に見えるドレス

## 違う色に見える人同士は、
## お互いに相手の見え方がまったく信じられない

● 右ページのドレスが、青と黒の縞に見える人と白と金色の縞に見える人に分かれるという投稿が 2015 年にネットに大量に流れた。

● これは、スコットランドの 21 歳の女性歌手ケイトリン・マクニールさんが 2015 年 2 月 25 日に SNS に投稿した写真で、友人の結婚式でその母親が着るドレスを撮影したもの。

● ドレスの色の見え方の違いは、この写真を見る人が無意識に想定した照明環境のとらえ方の違いにより起こる。

● ドレスが光の当たる明るい場所にあると見る人にとっては、元は青黒の縞のドレスが明るく写っていると見える。一方、暗い場所でドレスが陰になっているとみると、元はもっと明るい白と金のドレスに見える。

● その後、観察者の年齢、右脳型・左脳型、朝型・夜型との関係など、見え方の違いと何か関係がないかが議論された。

● ドレスの販売会社の商品カタログによれば、ドレスの色は Royal-Blue（青）だという。

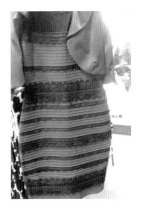

左：ドレスは青と白のどちらに見えるだろうか？
右：信じられないかもしれないが、ドレスの絵の右半分はまったく同じ色である。つまり、どのようにドレスに光が当たっているのかの解釈の違いにより、ドレスの色が変わって見えるのである。
https://en.wikipedia.org/wiki/The_dress
https://www.reizys.jp/blog/07_color/2017_0524/blog.php

# 静脈の色は青くない

## 肌の色との関係によって、
## ほぼ灰色に近い静脈の部位が青く見えている

- 腕の内側や手の甲に見える静脈はうっすらと青く見えるが、右ページのように画像においてその部位だけを取り出してみると、驚いたことにほぼ灰色、もしくは灰色に近いベージである。青みはまったくない。

- オレンジみがより強い肌の色に囲まれることで、反対色の青みが誘導されて見えているのである。北岡明佳氏が 2014 年に発見し、静脈錯視として報告した。

- かつては、血管が青く見えるのは、皮膚の層に入った光のうち長波長の赤い光は途中で吸収されてしまうのに対して、短波長の青い光の成分は赤黒い静脈に到達する前に散乱、反射されて皮膚表面に戻ってくるためと説明されていたが、それは誤りであった。

- 黄色人種の幼児のお尻から背中にかけて、蒙古斑と呼ばれる青黒いあざがよく見られるが、この色も同様に物理的には青くない。

**参照** 【022_ 色の対比】

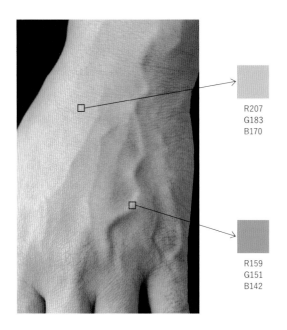

R207
G183
B170

R159
G151
B142

手の2箇所の色を取り出して写真外に示した。参考の RGB 値から、静脈の部でも B（青）が多くないことがわかる。静脈が青く見えるのは、オレンジっぽい肌の色の補色として認識されるため。

# 034 虹は7色か?

## 同じカラーグラデーションでも文化が違えば、認識される色は変わる

- 虹は連続した淡い色のグラデーションだが、実際に確認できるのは赤黄緑青程度かもしれない。しかし、日本では一般に虹は7色と言われる。虹の色は、どう見えるかでなく、どう見る・みなす文化であるかで決まる。

- 17世紀にニュートンが太陽の光の中には7色があると述べた。これは音階のドレミファソラシという7音と合わせるためと言われる。英語圏では虹の色は、"Roy G Biv (ロイ・G・ビヴ)" として色名の先頭文字を並べて人名のように覚える。

- 日本では、江戸時代末期の青地林宗による日本初の物理学書の中で、光がプリズムで7色に分かれると書かれており、その後、虹の7色が定着した。日本での一般的な覚え方は「赤橙黄緑青藍紫(せきとうおうりょくせいらんし)」。

- 昔、アメリカでは虹の色を7色と教えていたが、20世紀半ばに藍色は見つけにくいので6色としてよいと教科書に書かれ、それ以降は6色が一般的となったようだ。

- 虹は視覚の世界(見え)では色のグラデーションだが、認知の世界(心的イメージ)ではポスターに描かれるような、いくつかの別々の色に姿を変える。

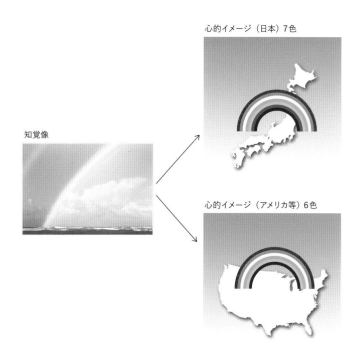

知覚像

心的イメージ（日本）7色

心的イメージ（アメリカ等）6色

虹の色は、日本では7色、アメリカでは6色が一般的。国や文化によって異なる。

# 基本色彩語

## 様々な言語では、色を分類するための
## 11 種の基本色彩語（基本的な色カテゴリー）が存在する

- 色を分類するための色名のことを「基本色彩語」という。文化人類学者 B. バーリンと言語学者 P. ケイは、98 の言語について基本色彩語を調査した。

- 最も少ない言語では 2 語に分類し、そして段階的にその数が増え、工業化が進んだ文化の言語では 11 語に至ることを 1969 年に報告。そして、ケイと弟子の C. K. マクダニエルはより完成度の高い解釈を 1978 年に発表。以下が明らかになった。

- 基本色彩語が最も少ない言語では、色を、「明るい色・暖かい色」と「暗い色・冷たい色」に対応する 2 語で分類する（段階 I ）。

- 次に、「明るくて暖かい色」から「赤」が独立し、第 5 段階になると「赤と緑、青と黄、白と黒」の 3 対の反対色による 6 種の色名が生まれる。この 6 色は色を見る生理的な機構と対応し、根源色という。

- そして、赤と白が混合して「ピンク」、赤と黄から「オレンジ」というように、根源色が混合して 5 つの派生色のカテゴリーが生まれる。

- 最終的には、工業化が進んだ国の言語ではこの 6 つの根源色と 5 つの派生色から成る 11 の基本色彩語が見られる。日本では、11 語の他に水色と黄緑も色を分類するために重要である。

基本色彩語の進化段階

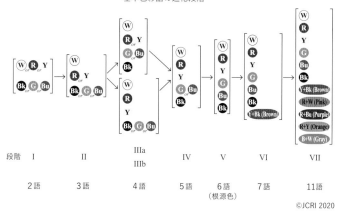

| 段階 | I | II | IIIa<br>IIIb | IV | V | VI | VII |

| | 2語 | 3語 | 4語 | 5語 | 6語<br>(根源色) | 7語 | 11語 |

©JCRI 2020

Kay, P. and McDaniel, K. (1978).
"The Linguistic Significance of the Meanings of Basic Color Terms".
Language, 54(3): 610–646.

基本色彩語の基準
・単一の言葉（複合などは除く。例：黄緑は×）
・より包括的な色名があるものは除く（朱色には赤があるので×）
・色名であることが第一義（黄土は×）
・特定分野にしか用いられないものは除く（ブロンドは髪にしか使わないので×）
・使用頻度が高くて一般的

# 036 記憶色と色記憶

## 記憶されている色は実際よりも少しズレているが、それが色を評価するときの基準となる

- 「バナナ」というと心の中に思い浮かぶ色のように、対象物について人が典型的な色と感じる色のことを記憶色という。

- 記憶色は、実際よりもその色の特徴が強められ、一般に明るく鮮やかになる傾向がある。また、木々の葉やレタスやピーマンなどの食用植物の色相は実際には黄緑系であるが、記憶の中では植物の「みどり」の方向に色相がズレる傾向が見られる。

- テレビの購入時には画面に映る人の顔の色が決め手になる。きれいな顔色の記憶色をイメージし、テレビの色のきれいさを評価する。顔の記憶色は実際よりもはるかに色白となっている。これは理想的な肌の色の方向へのズレと考えられる。

- 一方、1枚の色紙を見て、しばらく後で思い出す場合は色記憶という。記憶色と同様に元の色よりも鮮やかな方向にズレる傾向があるが、黄緑色の紙だと、葉の記憶色のように色相が緑に大きくズレない。

- 目の前の色は、これまで体験した色によって作られる心の中のカラーパレットと比べながら評価されているのである。

**参照** 【034_ 虹は7色か？】

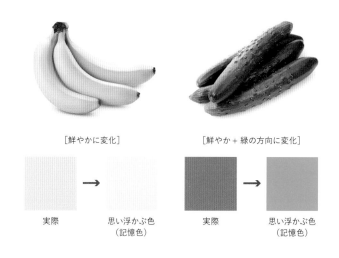

［鮮やかに変化］　　　　　　　　　　　　　　［鮮やか＋緑の方向に変化］

実際　　　　　　　　思い浮かぶ色　　　　　　　実際　　　　　　　　思い浮かぶ色
　　　　　　　　　　（記憶色）　　　　　　　　　　　　　　　　　　（記憶色）

実際の色より、記憶色の方が鮮やかになる。脳がそのように認識しているから。

# 赤ちゃんも色を見分ける

## 言葉を話せなくても、大人と同じ基本色の区別は
## 小さな赤ちゃんでもできる

- 生後4か月の乳児も、大人と同じ4つの基本色（赤黄緑青）によって色を分類している。

- その4色の境界は、大人に様々な波長の単色光を見せて、その色名を赤黄緑青の色名で答えさせたときの結果と同じ。4色へのカテゴリーの分類はすでに乳児のときにできていて、大人まで変わらない。

- 4色のうち、反対色の赤と緑の区別が早く、生後2か月で見分けることができ、黄色と青の区別は3、4か月になってできるようになる。

- 色を見ているときの乳児の脳血流反応から、青と緑の区別が5〜7か月の乳児にできることや、7、8か月になると金色と黄土色の違いをとらえることができることもわかっている。

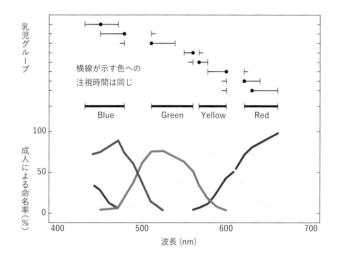

水平線の範囲の波長についての注視時間は同じ。同じ色を出す・消すを続けてから、少し色を変えたときに、乳児が同じ色のグループとみなした場合はその色を見ないが、別のグループの色と感じれば、再び見ることを利用した調査による。下條信輔『まなざしの誕生－赤ちゃん学革命 新装版』(新曜社) と日本色彩研究所『新版色彩スライド集』(同所) を元に作図。

# ストループ効果

## 色と意味とが合っていないと、
## 違和感やストレスが生まれる

● 緑色のインクで書かれた「赤」という表記は理解しづらい。その文字のインクの色を答えること（「みどり！」が正解）ことは難しく、時間がかかる。

● これは心理学者 J. R. ストループが 1935 年に報告したストループ効果と呼ばれる現象である。また、上の例の「赤」の文字を音読すること（「あか！」が正解）もやや難しくなる。これは逆ストループ効果と呼ばれる。

● 目にする 2 種類の情報に食い違いがあると、情報処理の過程で葛藤が起き、違和感、不快感、ストレスが生まれるのである。

● 青いマークの蛇口からお湯が出たり、リモコンの STOP の印が緑色であったり、淡いピンクの袋のスナック菓子を食べたら辛かったりすると、ユーザーは混乱する。

● ストループ効果が生じないように、伝えたい意味やイメージと一致した色を使用しなくてはならない。

文字の色を声を出して答えてください。

みどり　　あお

あか　　きいろ

バナナ　カエル

海　　りんご

青で書かれたバナナの例のように、対象の典型色と書かれている色がズレた表示でも、
文字や意味をとらえにくくなる。

# 039 暖色と寒色

## 熱いお好み焼きのメニューなら赤、
## 冷えたかき氷なら青

- 波長の長い赤、オレンジ、黄色などの色からは暖かい印象が感じられ、暖色と呼ばれる。短い波長の青や青緑、青紫などの色からは冷たい印象が生じ、寒色と呼ばれる。

- 色の寒暖感は色相に非常に強く規定される。ただし明度、彩度による影響もあり、彩度と明度が高い、明るい印象の色が暖かく感じる。彩度や明度が低くなると、暖色系の色でも暖かみがあまり感じられなくなる。

- 暖色からは、暖かい印象から派生して、明るい、親しみがある、柔らかい、感情的、華やか、外向的などのイメージが生まれる。寒色では、冷静、沈静、信頼感があるというイメージが生まれる。

- 暖色系の室内では生理的活動が高まり、時間の流れが早く感じられる作用があると考えられる。そこで客の回転を早くし、明るい印象を演出したい飲食店には暖色系が使われやすい。

- 警官や警備員の制服に青が多いのは、誠実さや信頼感が感じられるからである。

**参照** 【046_ 単色の印象構造】

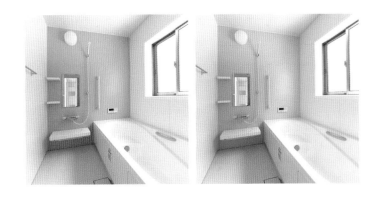

室内において暖色は快活さを、寒色は涼しげな印象を生み出す。また、人の気持ちにも影響を与える。上記の暖色系のバスルームからは楽しい気分や温かさが感じられ、寒色系だと気持ちが落ち着いて、疲れがクールダウンされるように感じられる。

# 重い色と軽い色

## 色にも重さがあり、
## 見た目の軽重感を変えることができる

- 色によって軽重感が変わって見える。見かけの重さには明度が強く影響し、明るい色ほど軽く、暗い色ほど重く見える。

- 天井を暗い色にすると重たく落ちてくるような圧迫感を感じるので、白に近い明るい色にするのが一般的。このように配色に安定感を与えるには、上に明るく軽い色、下に暗い重い色を配すればよい。逆に洋服ではトップスを暗い色にしてボトムを明るい色にして動きを感じさせることも多い。

- 宅配業者の段ボールが白や薄茶であるのは軽そうに見えるから。他にも、清潔感がより感じられる色であり、汚れやすいので丁寧に扱うことのアピールの意味もあるかもしれない。

- 新幹線や飛行機は軽やかにスピーディに感じられる白であり、ジャンプすることが多いバレーボールのシューズも軽く感じられる白が多い。

- 白と黒のかばんは白の方が軽そうに見えるが、実際にもつと、白の方が重く感じられることもある。これは軽さの予想とのギャップのためと考えられる。

**参照**　【046_ 単色の印象構造】

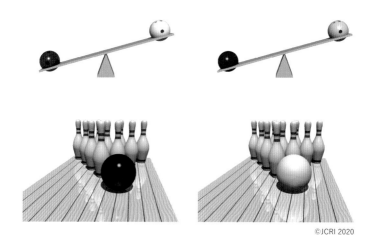

左の黒のボールは重くてパワフルに見え、ストライクが出そうだが、同じコースでも、白いボールでは軽そうで、ピンにカコンと当ってはじかれそうだ。

# 041 進出色と後退色

## 色を変えるとその物までの距離が
## 変化して見える

- 同じ距離に置かれた物も、色を変えると距離感が変わって見える。一般に、赤やオレンジ、黄色の物や光は、青や紫よりも近くにあるように見える。

- 近くに見える色を進出色、遠くに下がって見える色を後退色という。色と見かけの距離には次の傾向がある。
  ① 暖色の方が寒色よりも手前にあるように見える。
  ② 明るい色の方が暗い色よりも手前にあるように見える。

- 進出色の暖色の鮮やかな色を、狭い部屋の天井や大面積の壁紙やカーテンなどに使うと圧迫感を感じ、部屋が一層狭く感じられる。部屋を広く見せるには後退色の淡い寒色を選ぶとよいと言われる。

- 距離感が変わる理由として、かつて光の波長によってピントの合う位置が網膜面の前後にずれるという考え（色収差説）が出された。その後、水晶体の特性が同じでも、色覚異常の特性だと赤と緑の距離に変化が生じないという実験から、その説は否定された。現在でもその理由ははっきりとはしていない。

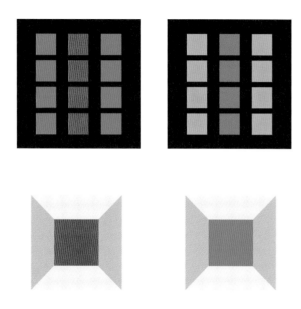

黒背景だと赤が青より手前に見えるが、白い背景では青の方が手前に見える人の方が多くなるという報告もある。背景と図との明るさのコントラストが大きい図の方が手前に見えやすい。

膨張色と収縮色

## 大きさは物理的なサイズだけでは決まらず、色の明暗が見かけの大きさを変える

- 同じ形、大きさでも、色によりその見かけの大きさは変化する。実際よりも大きく見える色は「膨張色」、小さく見えるのは「収縮色」と呼ばれる。

- 大きく見えるのは明度が高い（明るい）色で、明度が低い（暗い）色は小さく見える。最も大きく見える色は白、小さく見えるのは黒である。有彩色でも同じで、明るいピンクは暗い赤より大きく、水色は紺色よりも大きく見える。

- 暗い色に囲まれた色はより大きく、明るい色に囲まれると小さく見える。

- 白などの明るい色の服を着ると太って見え、暗い色の服だと締まって見える。ただし、太った人が黒い服を着た場合は重量感が増して見え、黒の着やせ効果がうまく発揮できるとは限らない。

- 天井や壁に明るいクロスを使ったり、白木の床にしたりすると、部屋が広く見える。

- 碁石の白と黒は大きさが違う。同じサイズだと膨張色の白い碁石は黒よりも大きく見えてしまうので、白の方が少し小さく作られている。

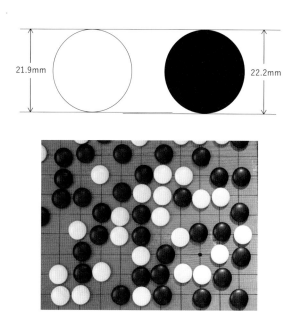

21.9mm  22.2mm

正式な基準では、碁石の直径は白が 21.9mm、黒が 22.2mm とされている。これで
同じくらいの大きさに見える。

# 興奮色と沈静色

## 色は人のテンションを
## 上げたり落ち着かせたりする力をもつ

- わくわくしたり活動的な気分になったりするような効果をもつ色を興奮色、静かで落ち着いた気持ちになるような色を沈静色という。

- 興奮感や沈静感には、主に色の彩度と色相が影響する。興奮色は鮮やかな色調の赤やオレンジ、黄色などであり、一方、沈静色は彩度が低く、くすんだ色調の寒色系の色である。

- 興奮色はホットな炎や興奮した赤い顔、沈静色はクールな空と水の色である。

- 興奮色はスポーツのユニフォームのように気分を高める物に向く。室内に使用すると楽しくうきうきした気持ちになる印象を演出できるので、子どもなどが遊ぶ空間やアミューズメント施設などに使われる。

- 沈静色は痛みを鎮める沈痛剤のパッケージなどに用いられる。穏やかにすごしたり、集中したりしたい図書館、勉強部屋、寝室などに適する。沈静色は自然の景色において背景となる大きな空や草原などの色である。

参照 【046_単色の印象構造】

興奮色　　　　　　　　　　　　　　　　　　　沈静色

子どもたちの活動のためのプレイルームには興奮色、休息のための寝室には心穏や
かな沈静色がふさわしい。

# 共感覚

## ある感覚器官が刺激されたとき、
## 別の種類の感覚が同時に起こるという現象

- ある音を聴くと、音と一緒にその音に対応する色が見える人がいる（色聴）。このように一種類の感覚モダリティ（たとえば聴覚）が刺激されたときに、他の感覚モダリティ（たとえば視覚）の反応も一緒に起こることを共感覚という。

- 共感覚には様々な種類がある。白黒の文字に色が見える「色字（しきじ）」、数や曜日や月の名称に色が見える人は多く、先に挙げた色聴や、痛みに色、味や香りに形が感じるなど多様である。

- かつては共感覚をもっている人は 10 万人に 1 人などと言われていたが、近年の調査では 4％程度とも言われ、芸術家には多いと言われている。また、赤ちゃんの脳処理には共感覚性があり、それが残る人が共感覚所有者であるとも言われる。

- 高い話し声のことを黄色い声というのは、高い音と黄色のもつイメージの共通性による比喩的な表現であり、共感覚ではない。

- 色には暖色、寒色があり、柔らかい色、硬い色などのように共感覚性が強い感覚である。

色字の例

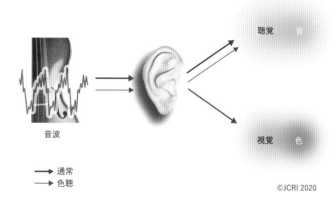

ABCDEFGHI KLM
OPQRSTUVWXYZ
0 1 2 3 4 5 6 7 8 9

音波

聴覚　音

視覚　色

→ 通常
→ 色聴

©JCRI 2020

文字と色との対応は人によって同じではないが、同じ人では小さいときから一生変わる
ことがない。

# 045 多感覚知覚

**色には他の五感を喚起する力がある。**
**その効果がデザインに有効に活用されている**

- レモンをかじると、黄色と酸味や香り、歯ごたえなどが一体となって感じられる。それが「レモン」である。このように、異なる感覚器官で受け取られた刺激が脳の中で統合されることを多感覚知覚という。

- 色は視覚情報であるが、多感覚知覚により、味と色、香りと色、触れた感じと色などの対応が生まれる。

- 黄色を見ればレモンがイメージされ、酸味が感じられる。赤からは炎の体験から熱さや暑さを感じ、濃いピンクからはバラのような甘い香りという具合である。

- 食品パッケージの色づかいには味覚イメージをもつ色づかいが活用される。辛いラーメンやお菓子には赤唐辛子をイメージさせる赤が使われ、赤が辛さのマークとなる。くすんだ緑は抹茶風味、オレンジは柑橘系であることも多い。

- 色と気分との対応もある。入浴剤のパッケージが緑や紫の場合はリラックス効果がうたわれ、赤は発汗作用を効能とした商品が多い。

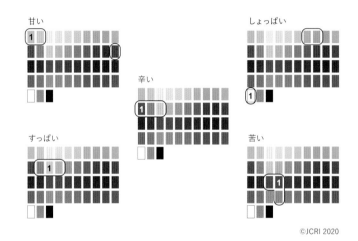

甘い

しょっぱい

辛い

すっぱい

苦い

味から連想される色

1 はその味から最も多くの人が連想し、黒枠内は選択が多かった色。欧米の調査では
「すっぱい」色はライムの黄緑が選ばれやすい。「しょっぱい」色は選択が難しい。

# 単色の印象構造

## 色の印象は、3つの基本的な次元
## 「評価性」「活動性」「力量性」から作られている

● 評価性、活動性、力量性という、色の印象の基本的な次元の意味と色との関係は以下のとおりである。

① 評価性の次元
「快・不快」の軸。「好き一嫌い」「美しい一汚い」などの印象の側面である。評価性が高い色は青や緑の色相の色であり、明度も彩度も高い方が評価性は高くなる。

② 活動性の次元
「興奮・沈静」の軸。「暖かい、派手な、動的」などの印象の側面である。活動性とは色の迫力や躍動感などの、外に放射されるエネルギーのこと。活動性が高い色は寒色系より暖色系で、明度または彩度が高い色である。最も活動性が高い色は鮮やかな赤。

③ 力量性の次元
「弛緩・緊張」の軸。「重い、強い、硬い」などの印象の側面である。力量性とは、色の内部に蓄えられたエネルギーのことをいう。力量性が高い色は中に力が詰まっていて重く硬そうに見える。力量性が高いのは暗い色で、明度が高い色の場合は彩度が高い方が力量性は高い。

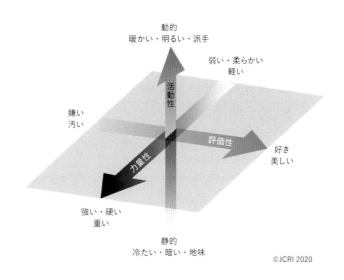

動的
暖かい・明るい・派手

弱い・柔らかい
軽い

活動性

嫌い
汚い

評価性

好き
美しい

力量性

強い・硬い
重い

静的
冷たい・暗い・地味

©JCRI 2020

色の見え方は、色相、明度、彩度という3属性によって表示される。単色の印象は評価性、活動性、力量性という、やはり3つの印象次元により表すことができる。

# 好まれる色

## イメージが好まれる色は
## 企業やブランドの色として使用しやすい

- 色の好みは、世界の人々に共通した傾向（青が好まれやすい、など）、文化や時代による影響（アジア圏では白が好まれやすい、など）、パーソナリティ特性などによる違いが複合して作られる。

- 現代の日本人が好きな色の傾向は以下のとおりである。

- 好きな色は、色相よりもトーン（色調）によって強く規定される。鮮やかなビビッドトーン、明るいライトトーン、白、黒が好まれ、他のトーンの色はあまり好まれない。ビビッドとライトトーンの赤〜黄色と緑〜青の色相の人気が高く、黄緑と紫みを帯びた色相はあまり好まれない。

- 男性の方がより好む色は青や緑で、女性は男性よりも圧倒的にピンクを好む。

- 具体的な商品における色の好き嫌いには、商品の特性や流行が関係してくる。ピンクが好きでも高級な外車をピンクにするのは勇気がいるであろうし、白が好きでも掃除機は汚れの目立ちやすい白を避けることが多いのではないか。

参照　【046_単色の印象構造】

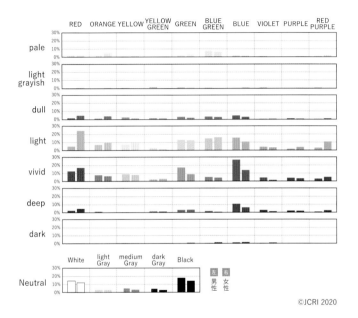

各色の左側の棒グラフは男性が、右側は女性が好きな色と選択した割合を示す。
一般財団法人日本色彩研究所調査（2018年実施、首都圏在住 20 〜 60 代男女
1,000 名）

# 子どもが好きな色

## 小学生の男子と女子とでは
## 色への思いが大きく異なる

- 現代日本の小学生が好きな色には以下の傾向が見られる。

- 男子が最も好きな色は金色である。特に低学年からは圧倒的な人気。次に銀、青、赤と続き、黒は高学年になると順位を上げる。人気色はスニーカー売り場に行くと確認できる。

- 男子による金色の連想は、お金、豪華、金メダル、輝きなどが多く、キラキラ光る高価で一番の色と受け取られている。男子の金色好みは、そうした物や感じを手にしたいというシンプルな欲求である。

- 小学校低学年の女子が最も好きな色は水色である。ピンクよりも水色と薄紫を好む。ランドセルのカラーバリエーションにもこれらの色が増えている。

- ピンクの選択理由は「かわいい」「女の子っぽい」から。水色と薄紫は「落ち着く、やさしい、大人っぽい」ため。子どもっぽいピンクから卒業し、きれいな大人色への移行の表れである。色のことを、自分を好ましく演出してくれるコーディネートカラーとして扱う。女子はこういった面でも成熟している。

**参照** 【047_好まれる色】

小・中学生が好きな色 TOP7

[男子]

| | 小2 | 小5 | 中2 |
|---|---|---|---|
| 1 | 金 (63.5) | 金 (33.2) | vB (25.9) |
| 2 | 銀 (40.8) | 青 (28.3) | BK (22.1) |
| 3 | 青 (25.0) | 銀 (23.4) | vR (21.6) |
| 4 | 赤 (13.5) | 黒 (21.3) | Gold (13.4) |
| 5 | 紫 (9.4) | 赤 (20.0) | vY (12.9) |
| 6 | 黒 (8.8) | 緑 (9.3) | Silver (11.8) |
| 7 | 緑 (7.5) | 黄 (9.2) | White (9.2) |

[女子]

| | 小2 | 小5 | 中2 |
|---|---|---|---|
| 1 | 水色 (40.8) | 黄 (31.7) | ltRP (20.8) |
| 2 | ピンク (20.0) | 水色 (27.7) | vY (20.2) |
| 3 | クリーム (19.8) | ピンク (21.8) | vRP (14.2) |
| 4 | 金 (18.6) | オレンジ (20.1) | ltBG (14.2) |
| 5 | 赤 (16.3) | 黄緑 (18.7) | vB (12.2) |
| 6 | 黄 (13.3) | うす緑 (13.8) | BK (12.0) |
| 7 | 銀 (12.0) | 黒 (12.5) | ltB (12.0) |

日本色彩研究所調査 (2014年)

©JCRI 2020

21色のカラーチャートの中から好きな色を2色選択させた。色ごとの選択率を示す。
一般財団法人日本色彩研究所調査（2014年実施、全国4都市。小2：838名、小5：982名）

# 嫌われる色

## イメージとして人気がなくても
## 具体的な商品になると好まれる色も多い

- 現代の日本人から嫌いな色として選ばれる色の傾向は以下のとおり。

- 嫌いな色については男女による違いがあまり見られない。全般に、明度が低い、暖色系の濁った色が嫌われやすい。最も人気のない色は、男性では暗い赤紫、女性では黄色が暗く濁ったオリーブ（カーキ）である。

- 過去の調査において繰り返し最も嫌いな色として多く選ばれたのはオリーブである。オリーブに対する連想の中には、濁り、腐敗、汚物といったマイナスのイメージが含まれる。

- 嫌いな色は順位による嫌悪率にそれほど大きな違いがなく、嗜好色のように特定の色に集中せず分散している。

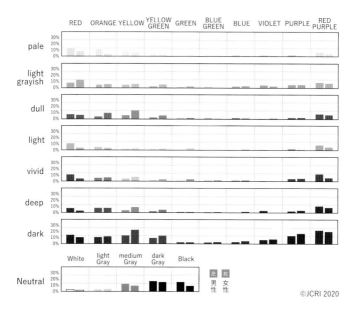

各色の左側の棒グラフは男性が、右側は女性が嫌いな色と選択した割合を示す。
一般財団法人日本色彩研究所調査（2018 年実施、首都圏在住 20 〜 60 代男女
1,000 名）

# 色とキャラクター

## 色を見ればそのキャラクターの性格、
## 特徴がわかる

- 1975 年から現在に至る TV のスーパー戦隊シリーズでは、メンバーのコスチュームが色分けされている。赤はリーダーで、真ん中に立ち、強く、熱血漢だが単純というキャラクター。青はサブリーダー的で知的、冷静である。この延長にアイドルグループのメンバーカラーが生まれた。

- 濱田廣介の童話「泣いた赤おに」に登場する赤鬼も感情的、青鬼は知的である。歌舞伎では顔を白塗にして隈取の色で役を表す。赤は勇気、正義、強さを表し、青は赤い血が流れていないため残酷で残忍な役、茶色は鬼や妖怪など不気味な役を担当する。

- 聖母マリアは 15 世紀以降、青いマントと赤いインナーで描かれ、イエス・キリストを裏切ったユダは黄色い着衣で描かれた。

- 近年でも、赤はスーパーマリオのマリオやガンダムのシャア、青はドラえもん、黄色がピカチュウ、緑がシュレックやハルク。色からもそのキャラクターがわかる。

参照 【051_東京タワーの赤】

残像の世界では赤の反対は緑（または青緑）であるが、イメージの世界では赤の反対は青となる。

# 東京タワーの赤

## 安全性を高めるための色が、
## 気持ちを元気にしてくれる色に

- 東京タワーの色は赤と白ではない。天気のよい日に近くで見るとオレンジと白の配色であることがわかる。

- このオレンジは、高層の構造物への使用が義務づけられた安全のための色。インターナショナルオレンジと呼ばれ、レスキュー隊の制服や宇宙服などにも使われる。

- 遠く離れたところからタワーを見ると、大気の影響を受けるため、そして対象が小さくなるために赤く見える。また、人々の記憶の中でも東京タワーの色は赤の方向にシフトする。

- 実は、東京タワーの色は最初、シルバーで設計が進められていた。安全性の確保のために、飛行機から認識しやすい、オレンジと白の昼間障害標識の塔に変わったのである。

- 東京のグレイッシュなビル群を背景に、公園の鮮やかな緑の中に立ち上がるパワフルな昭和のヒーロー。その力強いキャラクターとしてもこの色がふさわしい。

**参照** 【020_色の面積効果】【036_記憶色と色記憶】【050_色とキャラクター】【065_色と誘目性】

周辺の緑との、色と質感の対比が都心の景観に動的な調和をもたらしている。タワーのこの色は鳥居のように災厄を防ぎ、気持ちにも活力を与えてくれるようだ。

# 色と形のどちらに注目するか

## 色は情緒、形は理性

- 物を見るときに、色に注目する人と、形に注目する人がいる。前者は色彩型、後者は形態型と呼ばれる。

- 一般に 6 歳くらいまでは色にひきつけられる色彩型が多く、それ以後は形態型が優勢になる。一般に女性よりも男性の方が形態優位であるという報告がある。

- ドイツの精神医学者エルンスト・クレッチマーは、色彩型の人は躁鬱気質、形態型の人は統合失調気質の傾向があることを指摘した。

- 色彩型の人は情緒的であり、社交的、開放的、暖かみがある、子どものような単純さをもち、現実的、世話好きで新しいことを好むと言われる。

- 形態型の人は理性的傾向をもつと言われる。非社交的、内気、敏感で神経質であると同時に鈍感でもある。孤独、まじめ、利己的、空想的な傾向があるという。

- 色は形よりも情緒的な刺激であり、文字や図形といった形は学習を必要とする、より論理的な刺激である。自分の気質と合った刺激の側面が注目されやすいのではないかと解釈されている。

これと同じ、あるいは似た図形はどれですか？

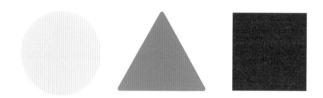

青い三角を選ぶ人は、色よりも形が合っている方に目が行く人。赤い四角は形よりも色が合っている方に目が行く人。実際のテストではもう少し複雑な形の図形が用いられる。

# 色のユニバーサルデザイン

## 色の見え方の多様性を考え、
## できるだけ多くの人に情報が伝わるようにする

- 遺伝やケガ、病気などで、特定の色の組み合わせを区別しづらい人はかなり多い。日本人の場合、およそ男性の20人に1人（5%）、女性の500人に1人（0.2%）が該当する。白人男性ではさらに多く8〜10%、黒人男性では2〜4%程度である。

- また普段はあまり気づかないが、色の見え方は年齢により変化する。これは歳をとると眼の水晶体が褐色に色づいてくるからである（→ 054）。

- あるいは心理的な要因でも色の見え方は変化する。

- そうした色の見え方の多様性により、色の組み合わせによっては、表示が見つからない、区別がつきにくい、読みにくいなどの問題が起き、情報が十分に伝わらないことがある。

- 色の見え方は誰もが同じではない。色覚特性の多様性に配慮し、多くの人にわかりやすい色づかいにすることを色のユニバーサルデザインという。これは色だけに頼らず、文字の利用や、大きさなども駆使して行われる。

参照 【054_加齢による見え方の変化】【055_色覚特性により区別しづらい色】

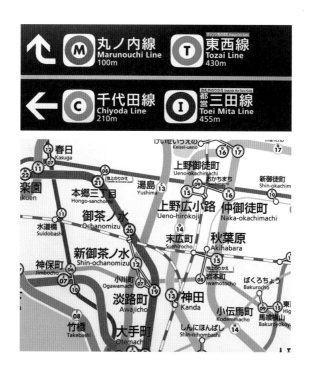

路線図は色分けによりわかりやすくなっている。しかしながら、色覚の特性によっては区別しにくい色が使われた路線があり、そこで、色に加えて路線を示すアルファベットが併記されるようになった。

# 加齢による見え方の変化

## 青い光がとらえにくくなる、
## まぶしさや暗い場所が苦手になる

● 歳をとるほど眼の水晶体が黄みを帯び、それが進行すると茶褐色に色づく（水晶体の黄変）ため、青い光が水晶体で吸収されてしまい、色を感じる網膜の細胞まで届かなくなる。

● そのために青と黒、白と黄色の区別などがつきにくくなり、赤紫や青紫のそれぞれにおける微妙な色みの違いも区別しづらくなっていく。そのため、青と黒の靴下を間違えたり、ガスコンロの青い炎が見えにくくなったりする。

● 暗い場所ではものが見えにくくなる。それは、光を取り込むための瞳の中心にある小さな穴（瞳孔）が、暗い場所となっても若い人のようには大きく開かなくなるためである。

● 高齢になると、ほとんどの人が白内障になり、まぶしさを強く感じたり、図や文字がかすみ、細部やコントラストをはっきりととらえにくくなったりする。

● 見えづらさを解消するためには、表示を大きくする、文字フォントに気をつける、明暗のコントラストをつける、青と黒の組み合わせを識別に使わない、照明の位置などの配慮が求められる。

参照　【053_色のユニバーサルデザイン】

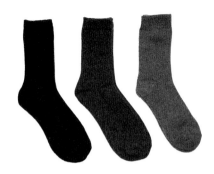

高齢になると青と黒の違いがわかりにくくなり、青と黒の靴下を左右に履いてしまうことがある。また、ガスコンロの青い炎がわかりにくく、服に着火して火傷を負うことがあり、注意が必要。

# 色覚特性により区別しづらい色

## 区別しづらい色は
## システマティックな関係にある

- 色の区別がつくのは、光の波長に応じた反応の程度が異なる3種類の錐体があるため。遺伝や病気、ケガなどで3種のうちのどれかの欠損や働きの不全があると、区別しづらい色の組み合わせが生まれる。

- そうした色の見え方には3タイプがあり、1型色覚、2型色覚、3型色覚と呼ばれる。3型色覚はまれである。また同じ色覚のタイプでも、色の区別のつきやすさの程度の違いもある。

- 1型と2型の色覚の人が区別しにくい色の組み合わせは比較的似ている。たとえば、赤と緑、オレンジと黄緑、茶色と深緑、青と紫、グレイと緑と水色とピンクなど。また、1型色覚の人は赤の感度が低く、黒と赤との区別がつきにくい、赤いレーザーポイントが見づらい、内照式の赤い発光文字を読みにくいなどという特徴がある。

- 色を識別の手がかりに用いるときには、区別しにくい色の組み合わせは避けるようにする。また、色相を少し変えるだけでも区別がつきやすくなることもあるので、そうした細かな検討も必要である。

- 検討には、カラーシミュレーションアプリやシミュレーションメガネを使ったり、色を区別しづらい方に意見を求めたりするとよい。

**参照** 【053_色のユニバーサルデザイン】【068_安全色】

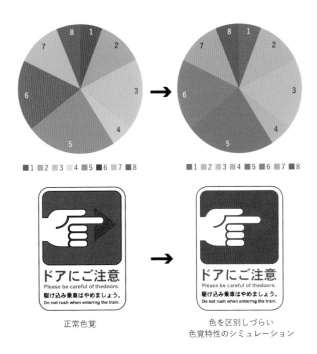

正常色覚

色を区別しづらい
色覚特性のシミュレーション

上段：色覚特性によっては区別しづらい色が色分けに使われており、わかりにくい円
グラフ。下段：1型色覚の人は「指先の赤い三角」が見にくく、また、「ドアにご注意」
を赤い文字として目立たせようとした効果が弱くなる。日本色彩研究所・色彩検定協
会『色彩検定 ® 公式テキスト UC 級』（色彩検定協会）を元に作図。

# 色彩調和論

## 神の作りたもうた色の普遍原理

- 色と色との関係の美の原理（色彩調和）について、西洋においては古代ギリシア
  の昔から、多くの哲学者、画家、科学者、デザイナーらが論考を重ねてきた。

- それは配色テクニックのようなものではない。色と色との美の関係についての理
  性的な考え方である。それには次のような様々な流れがあった。

- 「調和」の語源はギリシア・ローマ神話に登場する和解・調和の女神 Harmonia
  である。彼女は、戦の神マルスと、愛と美の女神アフロディテの間に生まれた。
  調和は相対するものから生まれるものと考えられた。

- 調和を混色や残像から見つける：混ぜると無彩色となる色の組み合わせや、ある
  色とその残像の色のように、色の感覚として正反対の色はバランスが取れている。

- 調和は秩序に等しい（→ 057）。

- 調和は自然の中に見られる（→ 058）。

- 調和にはタイプがある（→ 059、060）。

参照　【057_ 秩序の原理】【058_ なじみの原理】【059_ 類似の原理】【060_ 明瞭性の原理】

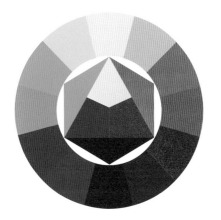

イッテンの色相環

バウハウスで色彩論を担当した芸術家であり、教育者でもあったイッテンによる色相環。1次色の「黄、赤、青」を混ぜると2次色「オレンジ、紫、緑」が生まれ、それらを混ぜると3次色6色となり、12の色相環になる。反対位置の補色や、幾何学的な位置にある色は力が均衡し、調和すると考えた。

# 秩序の原理

## 色空間から、規則的に色の配列を
## 抜き出して調和を作る

- 20世紀のアメリカの色彩学者 D.B. ジャッドは、過去の色彩調和に関する多くの論考を整理し、4種類の原理にまとめた。

- そのひとつが①秩序の原理である。秩序の原理とは、色と色との間に秩序がある配色は調和するというもの。ドイツのオストワルトによる色彩調和論がその最も代表的なものである。

- 色を表すカラーシステムは、色の見え方（色相、明度、彩度など）や、3原色の混合比によって生まれる色を体系的に配列したものである。その結果、人の感覚に即した色の空間が作られる。

- 秩序の原理によれば調和する色は、このように規則的に色が配列されたカラーシステムによる空間の中から、反対に位置する色や、三角形の位置、直線上に並ぶ色など、幾何学的な位置にある色である。そうした関係の色を選べば調和が生まれると考えるのである。

- 他に、②なじみの原理、③類似の原理、④明瞭性の原理がある。

参照 【056_色彩調和論】

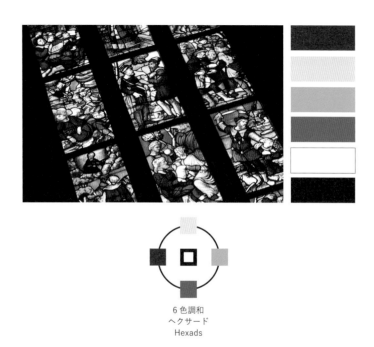

6色調和
ヘクサード
Hexads

色立体から秩序ある配色を選ぶための幾何学的な配置には色々ある。6色配色はヘクサードといい、色相環を6等分した色や、このステンドグラスのように、色相環を4等分した赤黄緑青に白と黒を足した6色がある。

# なじみの原理

## 自然や名作が作りだした
## カラーサンプルから調和を作る

- 長年にわたり人々が慣れ親しんできた色の組み合わせは、調和していると考えられる。

- 自然の中に調和の色がある。時間とともに移り変わる夕焼けのグラデーション、木の葉に見られる光と影が作る色、鳥や昆虫の配色、雪にうっすらと覆われた山の木々の微妙な色など。

- また、画家や職人たちは美しい色の調和を生み出してきた。ダ・ヴィンチは「スフマート」と呼ばれるぼかし技法を使い、微妙な陰影や深みある色合いの変化を描いた。

- 日本古来の染色にも、染料を徐々に薄くぼかす「匂い」や、染料を重ねて濃くする「裾濃（すえご）」という技法がある。

- 自然の景色や生き物、そして人の美的感性が生み出したカラーサンプルをよく見てみるとよい。神と優れた先人が生み出した調和のパレットである。

**参照** 【056_色彩調和論】

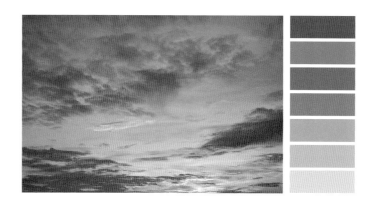

夕焼けのグラデーションは美しい色の連なり。空や雲が、青や紫、赤やピンクにオレンジと黄色などに色づく。見慣れてはいるが複雑な色合い。

# 059 類似の原理

## 共通した要素をもたせることによって
## 調和を作る

- フランスの化学者、M.E. シュブルールは、色彩調和には、類似の調和と対照の調和の 2 種類があると述べた。

- 類似の調和は、配色を構成する色に、何らかの共通性、類似性をもたせることによって作られる。

- 類似の調和は、青の濃淡を変えたり、黄色と黄緑のように色相が近い色を組み合わせたりするとできる。また、トーンをパステル調に揃えたような配色もこのタイプである。

- また、対照的な 2 色でも、そこに共通の色を少し混ぜると共通性が生まれ、調和するようになる。夕日を浴びた景色や、薄い霧に覆われた景色が調和して感じられるのもこの原理による。

- 黄色には暖かみのある山吹色と冷たい感じのレモンイエローがある。他の基本色や肌色などにも中心、ウォーム、クールのニュアンスをもつ色がある。
  青みを帯びたブルーベースの肌の人には、同じクールなニュアンスの色を組み合わせるとよいというパーソナルカラーの考えは、この原理の延長にある。

参照 【056_色彩調和論】【061_色相でまとめる】【062_トーンでまとめる】

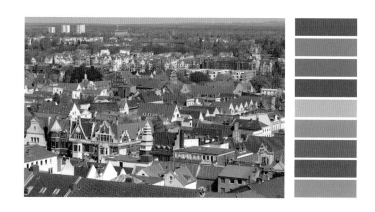

赤レンガ色の屋根に統一されて調和が感じられるドイツの街並み。地域の材料や製法により、こうした赤茶の屋根や白壁などが生まれ、それを基調色とした景観の調和が生まれている。

# 明瞭性の原理

## あいまいな関係を避けることによって
## 調和を作る

● 不調和を生む原因には、色と色との関係のあいまいさがある。

● 類似の調和は「なじむ」という効果、一方、対照の調和は「際立てる」という効果を生み出す。ところが、そのどちらにしようとしたかの意図がはっきりしない配色は不調和となる。

● 元の言葉どおりに言えば非明瞭性の原理だが、一般的には明瞭性の原理と呼ばれている。

● たとえば、紺色のジャケットとパンツを合わせたときに、微妙に紺色が違うと、その組み合わせは不調和となる。また、製品の補修パーツを取り付けたときに、元の色が日光により色あせて起こる色ズレも、同様に不快である。

● 57 〜 60 の色彩調和の原理は D.B. ジャッドが様々な論考をまとめたものだが、それぞれの原理の間に矛盾が起こることもある。

● 実際の色彩の調和感となれば、色の面積比、形、配色の仕方、デザインのコンセプトなどが関わる複雑な問題である。

**参照** 【056_色彩調和論】

同じブルー系でも、ジャケットとパンツの色が微妙に違うと不調和が生まれる。細やか
な配慮のもとに選ばれた微妙な色あいは美しいが、意図をもたない単なる色ズレとみ
なされると評価は低くなる。

# 色相でまとめる

## 色みをまとめてトーンで変化をつけた
## 色にまとまりを与える配色

- 色は、色相とトーン（色の調子）の組み合わせにより分類、整理ができる。

- 配色を色相でまとめる、というのは、同じ色相や似た色相を使い、明暗や鮮かさなどを変えてトーンの変化をつけることをいう。

- 立体物は1色でも表面の凹凸や光の当たり方によって、同じ色みで明暗が変化して見える。また、染色による布地では同じ色の濃淡違いをしばしば見る。

- 色相でまとめた配色は日常的によく見かける組み合わせであり、自然で、まとまり感が強く感じられやすい。

- 色相でまとめた配色の印象は、その色相の印象が強く効く。暖色は暖かみ、寒色は冷ややかな印象を伝え、暖色系の高彩度色は興奮、寒色系の中〜低彩度色だと沈静の気分が生まれる。さらに、同じ色みでもトーンによりそのイメージは変化する。

**参照**　【039_暖色と寒色】【043_興奮色と沈静色】

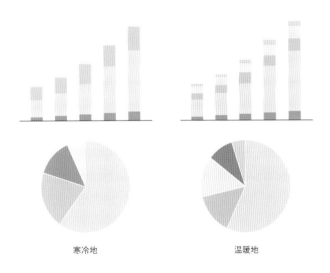

寒冷地　　　　　　　　　　　温暖地

寒冷地と温暖地での商品の売り上げを示したグラフの例。地域の気温と色相のもつ温暖感とを合わせて、わかりやすく表示している。

# トーンでまとめる

## トーンを揃えることで
## イメージにまとまりを与える配色

- トーンで配色をまとめる、というのは、同じトーンに含まれる、色みの異なる色を組み合わせることをいう。

- 色相が違う色を配色としてまとめるときに、トーンを揃えることによって配色に統一感が生まれる。

- トーンとは色から受ける調子である。同じ調子の色を組み合わせた配色からは使用されたトーンの印象が強く感じられる。

- たとえば淡いトーンの色の中から、うすいピンクや黄色、水色を抜き出して並べれば、うすいトーンの印象の、かわいい、やさしいイメージが感じられる配色となる。

- たとえば、製品色のカラーラインナップなどはトーンを揃えて、色みのバリエーションをもたせることが多い。上記のうすいトーンの例はベビー服によく見られるカラーラインナップとなる。

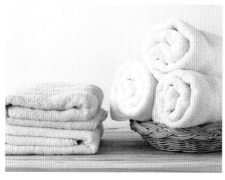

上：タオルやベビー服などは、やさしくおだやかな印象が感じられるように淡いトーンでまとめられているものが多い。下：文房具の色は，目立ちやすく、また識別をしやすいビビッドトーンで揃えることが多い。

# 063 色相の自然連鎖

## 黄色に近いほど明るくなるという原理

- 色みが近い色を順々につないだ色の輪を色相環という。その明るさは、黄色が一番明るく、そこから遠ざかるにつれて、赤の方を回っても、緑を回っても、青紫に向けて徐々に暗くなっている。

- こうした色相と明度との関係のことを色相の自然連鎖という。

- この関係は鮮やかなトーンでも、暗いトーンでも、淡いトーンでも成り立っている。どの色調でも黄色が最も明るく、そこから離れると暗く変化していく。

- 色相と明度のこの関係は、自然の景色において見られるものである。明るい黄緑の新芽は夏になれば濃い緑になる。またその緑の葉は、日の当たったところは明るく黄みを帯び、日陰の色は暗く青みを帯びて見える。

- 色相が近い色の組み合わせや、徐々に色相が変化するグラデーションの場合には、黄色に近い色相が明るくなるというのが自然界における原理なのである。

参照 【064_ ナチュラルハーモニー／コンプレックスハーモニー】

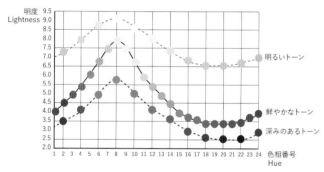

上段：新緑の黄緑色の葉は夏に濃い緑に色を変える。また、日向の葉の色は明るく黄みを帯びて見え、日陰になると暗く青みを帯びる。下段：いずれのトーンにおいても黄色が最も明るい。色相にともない明度の変化が見られる。ADEC 色彩士検定委員会『カラーマスター ベーシック』（NPO 法人アデック出版局）を元に作図。

# 064 ナチュラルハーモニー
# コンプレックスハーモニー

## 自然の原理に従うか、わざとズラすか

- 色相が近い色の組み合わせの場合に、色相の自然連鎖に適うように、黄色の色相に近い色の方を明るくした配色はナチュラルハーモニーと呼ばれる。

- 反対に、黄色の色相に近い色の方が暗い配色だと自然界ではあまり見かけない配色となり、コンプレックスハーモニーと呼ばれる。

- ナチュラルハーモニーは長時間過ごすインテリアなど、くつろぎや自然な感じが求められる空間や、シンプルですっきりした、オーソドックスなデザインにしたいときにふさわしい。

- コンプレックスハーモニーは、商業施設やファッションなどの配色など、あまり長く滞在しない空間や、斬新さや面白さが求められるときに使用される。

## 自然景観から抽出したナチュラルハーモニーの事例

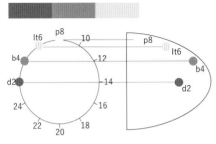

## コンプレックスハーモニーの事例

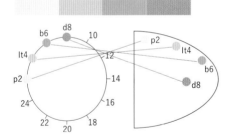

上段：紅葉や枯れ草の色。色が濃くなるほど赤みが増している。
下段：上段とは逆に黄色の色相に近いほど暗くした配色。
上下図の左側は色相環。数字の 2 は赤、8 は黄色。右側はトーンを表す図で、半円
の上下は色の明暗と対応し、右の色ほど鮮やかな色である。

# 色と誘目性

## 色によりアイキャッチ力が強くなる

- SALE の赤い文字、小学生の黄色い通学帽、赤いポストなど、色によって注意が強く引きつけられるものがある。

- このように見る対象を特に定めていないときに、複数の対象の中から、ある対象が目を引きつける力の強さのことを誘目性という。目立ちやすさと言いかえてもよい。

- 一般に誘目性が高い色は、無彩色（白灰黒）よりも有彩色（色みがある色）、くすんだ色より鮮やかな色、寒色系よりも暖色系、暗い色より明るい色、という傾向がある。特に誘目性が高いのは、鮮やかな赤・オレンジ・黄色などである。

- 誘目性は背景色の影響をそれほどは受けず、対象の色の単独での効果が強い。誘目性はその色の性質だけではなく、それが珍しい、危険である、話題になっている、自分が欲しいというような、観察者の欲求や感情などの内的な条件も影響を及ぼす。

**参照** 【051_ 東京タワーの赤】

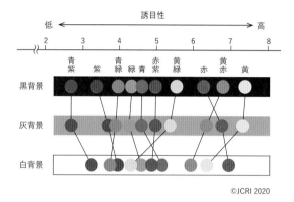

白、灰色、黒を背景として行われた、鮮やかな色の目立ちやすさについての実験結果。
誘目性の値が大きいほど、目を引きつけやすい。背景との明度の関係よりも、図色の
色相による違いが大きく影響し、暖色系の誘目性が高いことがわかる。

# 色と視認性

## 背景色との明るさの違いが
## 認めやすさの決め手

- 白い紙に黒インクで文字を書くと読みやすいが、紺色の紙に黒インクだと読みづらくなる。また黄色い表示は白い背景だと認めにくく、黒い背景に置くととても認めやすくなる。

- 対象の存在や形状の認めやすさのことを視認性という。特に、文字や記号の読みやすさのことは可読性と呼ばれる。

- 視認性は、対象の存在を認められる最も遠くの距離（視認距離）や、文字の読みやすさの程度から求められる。

- 視認性は対象の色だけでは決まらない。表示の色と背景の色との明るさの違いに強く影響され、両者の明るさの違いが大きいほど視認性は高くなり、明るさの違いが小さいと視認性は低くなる。

- 表示と背景の色に、色みの違いや鮮やかさの違いがあっても、明るさが同じだと、その図は認めにくく、また読みにくくなる（→ 025：リープマン効果）。

参照　【025_リープマン効果】

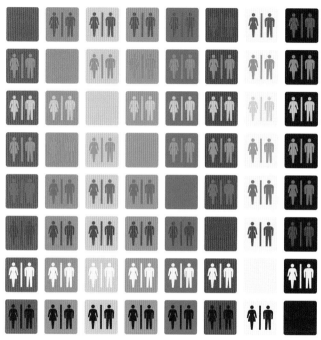

図の認めやすさ（視認性）は、背景との色の組み合わせによって異なる。白黒でコピーしてみると、背景と図との明度差が大きいほど視認性が高いことがわかるだろう。

# 色で管理する食

## 色は食材や調理の状態を知る重要な手がかり

● 食の世界において、色は様々な活躍をしている。

● 収穫時期を判断する：柿は収穫のタイミングを判断できるように色見本が作られている。ビワ、イチゴ、トマトなども同じ。

● 鮮度や食べ頃を知る：マグロや白身魚の等級を見るために尻尾の断面の色をチェックする色見本も作られている。バナナの熟れ具合の色見本もある。緑の色のバナナは食べるにはまだ早く、黄色くなれば甘くて OK、茶色くなったら熟しすぎ。

● 加熱状態を伝える：しゃぶしゃぶの肉の色が変わらないと引き上げるタイミングがわからず困る。エビやカニは色鮮やかな赤になり、おいしそう。ハンバーグは赤茶が白っぽくなり、ブラウンの焼き色がついて完成。

● 加工食品は色で管理する：ドミグラスソースは、多くのお客さんがおいしく感じるブラウンの色になるように専用の色見本により管理されている。果汁、納豆、栗きんとんなども同様。

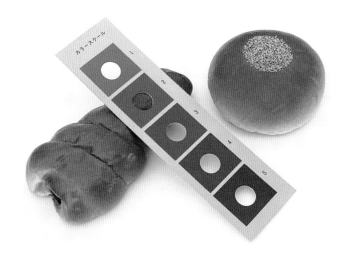

菓子パンの焼き色を管理する色見本。ちょうどよい焼き具合にコントロールすることで
商品の満足度を高める。

# 安全色

## 安全のための色の活用ルール

- 事故や災害を防止し、緊急事態への対応をしやすくするために色の表示が使われる。こうした安全のための色づかいには規格がある。

- 法律で決められている代表的なものが信号機と道路標識の色である。交通信号機で使われる3色のそれぞれの色の範囲は世界共通となっている。

- 欧米で「進め」の色は green と呼ばれ、典型的な green が使われている。日本では赤と緑が区別しにくい人でも区別しやすいように（→ 055：色覚特性により区別しづらい色）、green の範囲の中でも青に近い色（法律には「青」と書かれている）が採用されている。

- 安全を確保するために色を使うときの一般的な規則が JIS 安全色である。

- JIS 安全色には6色ある。色の見え方の多様性を考慮し、2018 年に色が調整、改訂された。安全色を目立たせるための対比色には白と黒がある。これらの色を使い、防火、禁止、注意警告、安全状態、指示、放射能などの意味が伝えられる。

参照 【055_ 色覚特性により区別しづらい色】

JIS 安全色

JIS Z 9103:2018「図記号—安全色及び安全標識—安全色の色度座標の範囲及び測定方法」

| | | 赤 | 黄赤 | 黄 | 緑 | 青 | 赤紫 |
|---|---|---|---|---|---|---|---|
| 改正前 | | | | | | | |
| | | 7.5R 4/15 | 2.5YR 6/14 | 2.5Y 8/14 | 10G 4/10 | 2.5PB 3.5/10 | 2.5RP 4/12 |
| 改正後 | | | | | | | |
| | | 8.75R 5/12 | 5YR 6.5/14 | 7.5Y 8/12 | 5G 5.5/10 | 2.5PB 4.5/10 | 10P 4/10 |
| 色調整の方向性 | | 1型色覚の人が黒と誤認しやすかったため、黄みに寄せた。 | 赤が黄赤色に寄ったため、黄みに寄せて色相を離した。 | 黄赤色に寄っていて明度が低く、1型・2型色覚の人が黄に感じにくかったため、赤みを抜いて明度をやや上げた。 | 1型・2型色覚の人には緑でなく灰色に感じられ、ロービジョンの人には青と見分けにくかったため、黄みに寄せた。 | 明度が低く黒や赤紫との見分けが難しかったため、ロービジョンの人が緑と見分けられる範囲で明度をやや上げた。 | 2型色覚の人が緑や灰色と見分けにくかったため、青と見分けられる範囲で青みに寄せた。 |

黄赤（オレンジ）は日本独自の設定で、国際規格のISOにはない色。青い海面や白い波飛沫に浮かぶオレンジの救命浮き輪など、海洋安全のために効果的と考えられている。

# 流行色

## 時代の価値観の表れ

- 流行色とは、それまでに比べて、市場に多く見られるようになった色のこと。市場を占有するようになった場合はもちろん、出現率はそれほど高くなくても、出現増加率が高い色は目につき、流行色となる。

- 時代がもつ感覚と同調するような色が流行する傾向がある。保守的な志向性が強い時代には、おだやかなベージュ、ブラウンなどの濁色系が流行し、社会が活発化し積極的な志向が強まると、明るい色調や鮮やかな色が流行する。

- 流行色はある商品で始まった後、別の商品に広がったりする。また、若い世代から始まり、幅広い年代に広がったりする傾向も見られる。

- 流行色には、これから流行する色として予測、提案されたトレンドカラーという意味もある。それは世界各国からの提案を国際流行色委員会（インターカラー）で検討して決められる。日本からは一般社団法人日本流行色協会（JAFCA）が提案し、実際の1年半前にトレンドカラーが発表される。

日本流行色協会が 2020 年春夏レディスウェア向けに選定した、カラートレンド情報「JAFCA ファッションカラー レディスウェア」（5つのカラーグループの一部）。JAFCA は市場調査や社会動向、インターカラーでの検討などから、数年先の時代の鍵となるテーマを設定し、そのイメージを表す色や素材や質感などを提案している。

提供：一般社団法人日本流行色協会（JAFCA）

# 赤のプロフィール

## 最強の力と熱をもつ命の色

- 「赤」についての世界共通の連想は、火、血、内臓など。日本では、太陽とリンゴの連想も多い（欧米ではそれぞれ黄色と緑）。

- 明るく、陽気、派手で、情熱的、暖かいなどのイメージがある。体内を流れる命の色として、躍動感にあふれた動物的な強い生命力が感じられる。命への畏敬の念から古代の洞窟壁画や、魔除けや厄除けにも使われる（赤い鳥居や口紅、赤飯など）。

- 誘目性がとても高いのは、同じ赤でも血ならば逃げなくてはならず、熟した果実なら近寄って食べる、ということを早くに判断すべき大事な信号の役割を果たす色だからであろう。

- 熱い印象があり、お湯の蛇口、天気図の気温の高いところなどの表示によく使われる。

- 物体の赤は明るい場所では目立つが、薄暗くなると最初に色みがわからなくなるので注意が必要。赤い光は、光が弱くなっても見えている限りは赤く見える（他の色だと色がなくなって暗く光って見える）。

**参照** 【011_ プルキンエ現象】【046_ 単色の印象構造】【065_ 色と誘目性】

# 緑のプロフィール

## 生命力にあふれた安らぎの色

- 「みどり」という言葉が植物そのものを表すように、緑の主なイメージは植物のイメージと重なる。

- 緑には、葉やつるがのび続けていくような生命力が感じられる。ちなみに、「みどりの黒髪」「みどり児」の「みどり」は、みずみずしく生き生きとした様子を表す言葉であり、色を表しているわけではない。

- 木や葉のイメージから、草原を歩いたり森林浴で感じたりするような安らぎや、心身のバランスを調節してくれそうな感じがある。赤のような強い特徴はもたず、穏やかで中庸な印象。

- 色を見せずに好きな色を答えると緑は好きな色の上位にくるが、色を見せると順位が落ちる。緑は実際よりもイメージの世界で美化されている。

- 植物ならここちよい色であるが、動物になると緑の怪物やイモムシやカエルなど、一般に好まれにくくなる。

- イスラム教では天国の人がまとう色、ムハンマドのターバンの色であり、聖なる色とされる。

# 黄のプロフィール

## 明るい陽の光の色。
## キリスト教文化では暗い影もあわせもつ

- 「黄色」は、光や太陽、花などが連想される、とても明るいイメージの色である。

- 古代中国では万物の中心を表し、現在も、世界中で明るくポジティブな印象がもたれている。また、軽やかさの感じも強く、楽しさやうれしさなどの感情とマッチする。

- ただし、中世以降、キリスト教文化では、キリストを裏切った弟子のユダの衣服が黄色く描かれたことにより、黄色は嫉妬、裏切り、狂気という意味もあわせもつようになった。ナチスによるユダヤ人迫害の目印も黄色の星形であった。

- 注意を喚起させる力が強く、特に黒などの暗い色と組み合わせるとその効果は高く、感嘆符の注意マークや踏切などに使用されている。反対に、白との組み合わせで見づらくなるため、それは避けるか、セパレーションカラーなどの対処をしなくてはならない。

- レモンなどの柑橘系の果物を連想させ、酸味も感じられる。

**参照** 【045_ 多感覚知覚】

# 青のプロフィール

## 好天のさわやかな色であり、
## 夕闇の悲しみの色でもある

- 「青」は、世界共通で最も好まれやすい色である。

- 青空と海の連想が圧倒的に多く、他の連想はとても少ない。ただし、空と海は天気が悪いと青くはならないことから、青は好天の心地よさ、さわやかさを伝える。

- また、青空と海の青は手を伸ばしても触れることができない。その抽象性が、理想や夢、もしくは永遠性などのイメージにマッチする。チルチルとミチルが探したのは「幸せの青い鳥」がふさわしい。

- 青い物は自然界にはとても少なく、青い食品もほとんどない。青は、古くはラピス・ラズリという宝石を材料として使用しないと表せない貴重な色であった。

- 海や水を触れると冷たく感じるため、クールさ、理知的といった意味も生まれた。同じ青でも暗くくすんだ色になると、青空の心地よさは影を潜め、悲哀や哀愁などに姿を変える。これは夕闇の色であり、ブルースの色となる。

**参照** 【047_好まれる色】

# 白のプロフィール

## 何色にも染まらない、
## 純粋さを示す聖なる色

- 「白」からは雪を連想する人がとても多く、他には、雲、ドレス、餅などが挙げられるくらいである。ドイツの民話「白雪姫」の主人公は、色白の容姿と、純粋、無垢な心を表す愛称としてスノーホワイトと呼ばれた。

- 白には、明るい、きれい、静か、シンプルな、などの印象がある。

- 白は神の色、聖なる色である。ペガサスは白く、日本でも神の化身や使いの動物は白が多い。神の儀式にも白が使われる。

- 白は清潔感をイメージさせる色である。流行により冷蔵庫がカラーになっても庫内は白のままである。

- 20世紀の調査では、白は欧米ではそれほど好まれず、日本、中国、韓国、インドなどのアジア圏での人気がとても高かった。しかしながら、最近の国内調査において白の人気は、かつてほどの強さは見られていない。

# 黒のプロフィール

## 時代により様々な意味が積み重ねられてきた、多面性をもつ色

- 「黒」は、日本において、時代によってその使われ方や意味合いが大きく変化した。

- 黒に対する意識の深層には、暗闇に対する不安、恐怖があり、それは死のイメージにつながる。これは国や時代を越えた共通のものである。

- 日本では、特別な場面を表す色として婚礼や葬儀の礼服に用いられてきた。

- 1980年代後半に、海外で高く評価された黒い服の大流行があり、黒はファッション性を獲得した。そして黒いインテリアや家電なども登場し、黒はスタイリッシュだというイメージができあがった。現在、黒い服はいつも着られる定番色になり、多くの生活雑貨にも黒がよく使われるようになった。

- 基本的なイメージは、暗い、重厚、硬い、強い、大人っぽい、高級感がある、など。

- 現代の日本において黒は高い人気をもつが、世代による黒のとらえ方の違いに配慮する必要がある。

# 形の法則
Form Theory 076-150

錯視と視覚調整

## 見え方が実際とズレることを念頭に、デザインを調整する

- 日常われわれは実際の世界と見えている世界との違いを感じることはない。安定した3次元の世界を、他の見え方の可能性を探ることなく、当たり前のように見ている。

- しかしときに、実際のものと見えたものとが乖離して驚かされることがある。これが錯視である。錯視は数多く発見されており、この本でも複数紹介した。

- この乖離を考慮し、必要に応じてデザインを調整することを視覚調整という。文字やロゴの形が整って見えるように、大きさや角度が揃って見えるように、バランスがよく見えるように、視覚調整は行われる。

- 視覚調整の経験を積んだ人と一般の人では、デザインされた文字やロゴの見方が違う。専門家は視覚調整のなされていないデザインに気づき、どうすればよいかわかる。

- 一般の人は視覚調整済みのデザインを、気づかぬままさらっと見る。しかし、指摘されて改めて眺めてみれば、微妙に調整されていることに気づかされ、驚く。

**参照** 【087_ 垂直水平錯視】【088_ 上方過大視】【089_ 円が小さく見える】【090_ 文字の中のポゲンドルフ錯視】

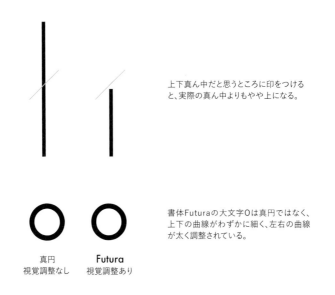

上下真ん中だと思うところに印をつけると、実際の真ん中よりもやや上になる。

書体Futuraの大文字Oは真円ではなく、上下の曲線がわずかに細く、左右の曲線が太く調整されている。

真円
視覚調整なし

**Futura**
視覚調整あり

同じ長さや太さで作られた線が違って見える「目の錯覚」を考慮して、図形や書体を作る際には様々な視覚調整が行われている。

# ミュラー・リヤー錯視

## 矢羽を描き加えると
## 線の長さが変わって見える

- 右の 2 つの図では、線分の長さは同じで矢羽の向きを変えているだけだが、上の「外向図形（がいこうずけい）」の線分は、下の「内向図形（ないこうずけい）」の線分より長く見える。

- 線分の両端から外側に向いた矢羽を描くと線分が長く見え、内側に向いた矢羽を描くと線分が短く見える。さらに、矢羽の開き具合を操作すれば、線分の長さの見え方は規則的に変化する。

- ミュラー・リヤー錯視が起こる要因には諸説ある。そのひとつが、奥行きが暗示されるために錯視が起こるというものである。

- 眼の網膜上に投影される線分の長さが等しく、外向図形の線分は遠い、内向図形の線分は近いと仮定するならば、外向図形の線分は長く、内向図形の線分は短いことになる。

- ミュラー・リヤー錯視の錯視量はかなり大きい。うまく利用すれば、指や脚が長く見える指輪や、洋服が作れるかもしれない。

**参照** 【076_ 錯視と視覚調整】【078_ ポンゾ錯視】

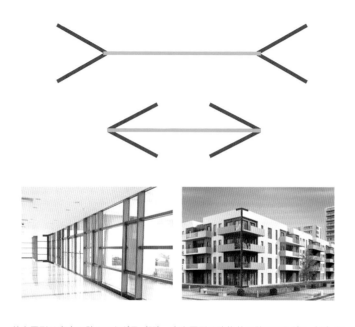

外向図形は室内の壁のつなぎ目（凹）、内向図形は建物外の壁のつなぎ目（凸）に
見つけることができる。

# ポンゾ錯視

## 収束線の存在によって、
## 2本の同じ長さの線分が違う長さに見える

- 2本線を収束させて描き、その内側に2本の同じ長さの線分を平行に配置すると、線分が違う長さに見える。

- ポンゾ錯視には、ミュラー・リヤー錯視と同じように、奥行きが暗示されるという説がある。ポンゾ錯視は、線路の写真になぞらえられ、長さの等しい2本の線分はマクラギに、収束線は遠方へと延びるレールに重ねることができる。

- まっすぐな線路の上に立ち、線路が延びていく先にカメラを向けて撮影したならば、その写真の画面上では、本来は平行なレールが遠方に向かって収束する（右ページ写真）。線路の実物を眺めたとき、網膜上に投影される像もまた、これに準ずる。

- 網膜上に投影される大きさは距離に反比例する。つまり網膜上に投影される上下2本の線分の長さが等しいとき、左右の線が収束する上側にある線分は遠い、拡散する下側にある線分は近いと仮定するならば、前者は長く、後者は短いことになる。

**参照** 【076_錯視と視覚調整】【077_ミュラー・リヤー錯視】【116_線遠近】

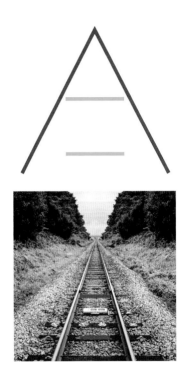

上方に向かって収束する左右の線の内側に、同じ長さの2本の線分が上下に並べて描かれた図。上の線分は下の線分に比べて長く見える。

# ヘルムホルツの正方形と
# オッペルクント錯視

## 縞模様で幅が変わって見える

- 右ページ上の2つの四角形は「ヘルムホルツの正方形」である。実際には2つの四角形は、幅と高さの等しい正方形である。

- しかし、左の横縞の正方形は縦長の長方形に、右の縦縞の正方形は横長の長方形に見える。

- このことは横縞のボーダー柄の服に比べて、縦縞のストライプ柄の服を着るとスリムに見えるという常識と矛盾するように感じる。横縞の服と縦縞の服の見え方は実験によって検討され、縦縞の服がスリムに見えるという報告も横縞の服がスリムに見えるという報告もある。

- 下はオッペルクント錯視である。実際には1番左の線分と1番右の線分の間のちょうど真ん中は、右から2番目の線分である。

- しかし、1番左の線分と右から2番目の線分の間の距離は、1番右の線分と右から2番目の線分の間の距離に比べて大きく見える。つまり、空虚な空間より充実した空間の方が大きく見える。

**参照** 【076_ 錯視と視覚調整】【096_ やせて見える服】

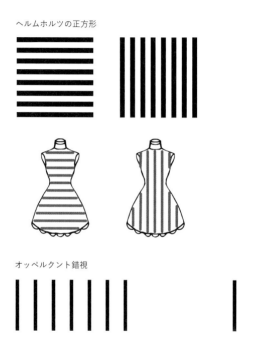

ヘルムホルツの正方形

オッペルクント錯視

ヘルムホルツの正方形と縞柄服の違いは、正方形が2次元で服が3次元であることで、
この違いが見え方の違いを生むと指摘された。

# エビングハウス錯視と
# デルブーフ錯視

## まわりのもので円の大きさが変わって見える

- 左上の、円が花のような形に配置された 2 つの図はエビングハウス錯視である。実際には中心にある 2 つの円の大きさは等しい。しかし、左の複数の大きな円で囲まれた円は、右の複数の小さな円に囲まれた円に比べて小さく見える。

- 中心にあるものを小さく見せたいのであれば、周囲に大きなものを配置すればよい。

- これに似て、写真を撮るとき顔を小さく見せるため、顔の横で手を開いたり、大きめのイヤリングをつけたりする工夫もよく知られる。

- 右上の 2 つの 2 重円はデルブーフ錯視である。こちらもまた内側の 2 つの円の大きさが等しい。しかし、左の大きな円の中の円は、右の小さな円の中の円に比べて小さく見える。

- デルブーフ錯視は料理の盛りつけにも応用される。たとえば、体調によって食べたくても食べられないとき、少しの量ならば食べられることがある。そんなときには、小さな皿に盛るよりも、大きな皿に盛るとよい。

**参照** 【076_ 錯視と視覚調整】

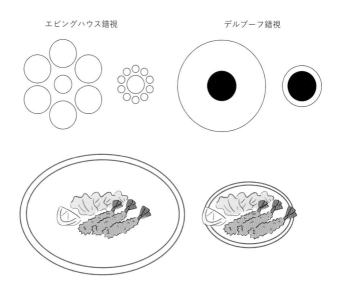

料理を多く見せたいときも、少なく見せたいときもある。同じ量を大きな皿に盛れば少なめに、小さな皿に盛れば多めに見える。

# ジャストロー錯視

## 扇形を重ねると、
## 下の扇形が大きく見える

● 右ページには扇形のような図形が上下に並んでいる。どちらの扇形が大きく見えるだろうか。

● これはジャストロー錯視である。錯視という文脈から見当がついたかもしれないが、実際の扇形は同じ大きさである。しかし、下の扇形が大きく見える。

● 2つの扇形で隣り合う曲線に注目すれば、上の扇形の下辺が短く、下の扇形の上辺が長い。ここで比較がなされ、下の扇形が大きく見えるとの説が有力である。

● 上下をひっくり返して図を見た場合には、そのとき上となる扇形側の曲線が長いから上の扇形が大きく見えてよい。

● ジャストロー錯視は幾何学的錯視のひとつとして知られるが、日常の中にも見つけられる。幾何学的錯視は平面図形だが、身近な立体物でも体験できる。

**参照** 【076_ 錯視と視覚調整】

ジャストロー錯視

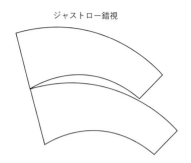

日常生活の中のジャストロー錯視

線画のジャストロー錯視にならい、バームクーヘンの輪切りを3分割して上下に並べて
みれば、下のバームクーヘンの方が大きく見える。

# ツェルナー錯視と
# ポゲンドルフ錯視

## 線が斜めに見えたり、前後でズレて見えたりする

- ツェルナー錯視もポゲンドルフ錯視も 2 次元図形の幾何学的錯視である。

- 右ページの上の図はツェルナー錯視である。横方向にひかれた 4 本の線は、物理的に平行であるが、平行に見えない。1 番上と 3 番目の横線は右上がりに、2 番目と 4 番目の横線は右下がりに見える。各横線には短い斜線がいくつも交わっていて、この交わる角度によって横線の角度が異なって見える。

- 下の図はポゲンドルフ錯視である。斜線は右上から始まり、長方形の後方を経て、左下にまた現れる。この線が直線ならば、右上の線分は左下の線分のうち、上から 2 番目の黄色い線分につながる。

- しかし、われわれには、上から 1 番目の青い線分がつながっているように見える。つまり、分断の前後で線が上下にズレて見えてしまう。

- この錯視は、しばしば見かける禁煙マークの中にも見つかる。紙や物差しなど、まっすぐなものを当てれば、見え方のズレが確認できる。

**参照** 【076_ 錯視と視覚調整】【090_ 文字の中のポゲンドルフ錯視】

ツェルナー錯視

ポゲンドルフ錯視

ポゲンドルフ錯視は、禁煙マークの他、大文字 X の交差部分（p.195 参照）などにも
見られる。

# ヘリング錯視とヴント錯視

## 直線が曲線に見える

● 右ページの上段はヘリング錯視である。2本の横線は、物理的には平行線、すなわち直線である。しかし、そう見えず、2本は外側にふくらんで見える。

● 一方、中段はヴント錯視である。こちらの2本の横線もまた、物理的には平行線、すなわち直線である。ヴント錯視の場合には、ヘリング錯視とは逆に2本が内側にへこんで見える。

● いずれも斜線の存在が直線をゆがませて見せる。よく見るとヘリング錯視とヴント錯視では、2本の横線と斜線との交わり方がちょうど逆であることに気づく。

● 他にも直線がゆがんで見える例はある。下段は同心円上に正方形を描いたものである。正方形の4辺は直線であるが、内側にへこんで見える。

● この錯視は、エーレンシュタイン錯視と呼ばれることが多いが、これとは違う十字に交わる線分の交点を消すと円が見える現象をエーレンシュタイン錯視と呼ぶこともある。

**参照** 【031_エーレンシュタイン錯視とネオンカラー効果】【076_錯視と視覚調整】

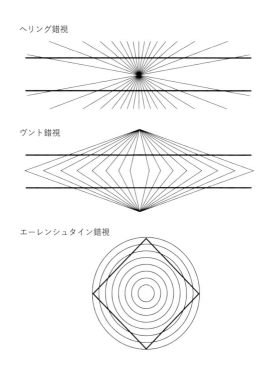

ヘリング錯視

ヴント錯視

エーレンシュタイン錯視

2本の横線と斜線との交わり方が左右逆であることによって、ヘリング錯視とヴント錯
視の横線は逆方向にゆがんだ曲線に見える。

# カフェウォール錯視

## 壁に貼られたタイルの連なりが
## 傾いて見える

- 右の図にはカフェウォール錯視という名がつけられている。図を眺めると、灰色の線が傾いて見える。もっといえば、灰色線に挟まれた1行1行が、右や左に収束していくように見える。

- 図を注意深く観察すれば、白と黒の四角形は規則正しく並べられているのがわかる。横方向に引かれた灰色の線は物理的に平行である。

- カフェウォール錯視はその名のとおり、カフェの外壁で見つけられた錯視である。全体を眺めたとき、互い違いに横線が傾いて見える。

- 右の図は元々の外壁よりも錯視が大きく現れるよう工夫して作られたものであるが、白と黒の四角形がタイル、灰色の線が目地だとすれば、なるほどカフェの外壁、カフェウォールらしい。

**参照** 【076_錯視と視覚調整】

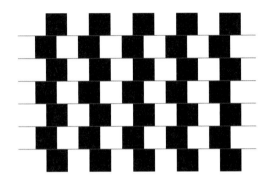

2 枚の紙を用意して白と黒の四角形からなる 1 行を挟み、2 本の灰色線に紙の縁を重ねれば、灰色線が本当に平行であることがわかる。

# テーブルトップ錯視

## まったく同じ形の天板の向きを変えれば
## 縦横比が違って見える

- 右ページの絵は、シェパードのテーブルトップ錯視と呼ばれる。左のテーブルの天板は縦に細長く、右のテーブルの天板は左に比べると縦横の幅があまり変わらないように見える。

- 2つのテーブルの天板部分の絵が、まったく同じ平行四辺形だと言われても、信じがたい。違うのは方向だけで、45度違う。

- テーブルトップ錯視は、あくまで画面上の像が同じ平行四辺形なのであって、同じテーブルを、角度を変えて撮影した写真とは違う。写真であれば奥行きは画面上で圧縮されて写る。

- テーブルトップ錯視の絵が写真だと仮定すれば、写っているテーブルの奥行き方向の幅、つまり縦幅は実際には大きいはずである。このため縦幅が大きく見え、錯視が起こるとの指摘がある。

- 実はテーブルでなく、平行四辺形の線画でも同様のことが起こる。向き合う2つの角が45度の平行四辺形を描き、45度回転する前のものと回転した後のものとを比較すればよい。

**参照** 【076_錯視と視覚調整】

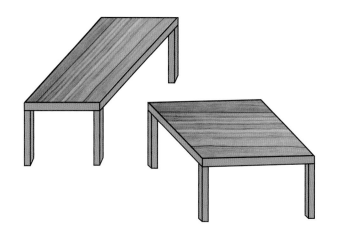

2つの図を複写し、天板部分を切り取って重ねれば、2つとも同じことが確認できる。
物差しをあてて測ってみてもわかる。

# 三角形分割錯視

## 再生ボタンの三角形は
## 左右の真ん中に描くと真ん中に見えない

- 一般的な再生ボタンは外枠の四角形や円と右向きの正三角形を組み合わせたデザインであり、三角形は外枠の中心よりも右寄りに描かれている。

- 三角形と外枠の物理的な中心をそろえて描くと、三角形が左寄りに見えてしまうため、「視覚調整」がなされた結果である。具体的には三角形の左右中央ではなく、三角形の重心と外枠の中心とを重ねる。

- 右に示した 2 つの再生ボタンのうち、上は外枠の円と三角形それぞれの上下左右を 2 等分する点、つまり物理的な中心を重ねて描いたもの、下は外枠の円の中心に三角形の重心を重ねたものである。

- 同様にして正立した三角形では、高さを 2 等分する位置に点を打つと点が上にありすぎるように見え、重心の位置に描いた点の方が高さを二等分しているように見える。

- このためか、アメリカの 1 ドル紙幣の裏などに採用されているプロビデンスの目では、瞳が三角形の重心付近に描かれている。

**参照** 【076_ 錯視と視覚調整】

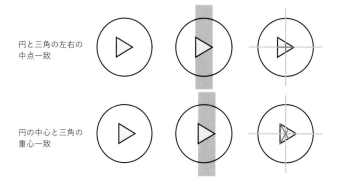

円と三角の左右の
中点一致

円の中心と三角の
重心一致

上ではなく下の三角形が左右中央に見える。中央列のように長方形を重ねると、上が
左右中央で下は右寄りであることが確認できる。

# 垂直水平錯視（フィック錯視）

## 横線に比べて縦線が長く見えるから
## 横線を長くする

- 同じ長さの線分であれば、水平線に比べて垂直線が長く見える。この現象は垂直水平錯視（フィック錯視）と呼ばれる。

- 右ページの図のうち、実際に垂直線と水平線の長さが等しいのは、左の組み合わせであるが、垂直線が水平線に比べて長く見える。

- 縦線と横線を等しく見せたいならば右のように縦線に対して横線を長めにする。

- 垂直水平錯視は日常の風景の中にも見られる。

- 右の写真のゲートウェイ・アーチの高さと幅は同じであるが、高さが大きく見える。つまり垂直方向の大きさと水平方向の大きさは等しく、垂直方向が大きく見える垂直水平錯視の好例と言える。

参照　【076_錯視と視覚調整】

日常の中の垂直水平錯視

ジェファーソン・ナショ
ナル・エクスパンション・
メモリアルのゲートウェ
イ・アーチにも垂直水平
錯視が見られる。

Gateway Arch, St. Louis, Missouri
Bev Sykes from Davis, CA, USA

垂直水平錯視と視覚調整例

下段の左は縦線と横線の長さがどちらも 23mm、右は横線のみ 24mm にした図。し
かし左の横線は縦線よりも短く見え、右の横線は縦線と同じ長さに見える。

# 上方過大視

## 上の方が大きく見える傾向
## 上を小さく描いたり線を上にずらしたりして調整する

- われわれには「上方過大視」の傾向があり、上方の部分を下方の部分よりも大きく認識しがちである。

- たとえば、細長い焼き菓子を縦にもち、半分になるようポキッと折って 2 本を比べてみると、上にあった方が短くなってしまうことが多い。

- これは上半分が下半分より短くても長く見えることによる。2 本を同じ長さにするには、真ん中よりも下に見える位置で折る必要がある。

- 文字をデザインするときには、上を小さくしたり、線を上にずらしたりする。たとえば 8 の上の円や S の上半分は小さく描き、H の横線は真ん中よりも上に描く。この視覚調整によって、文字はバランスよく見える。

- このような視覚調整を行った文字を上下さかさまに見ると、上下の大きさや距離の違いに驚かされる。これは実際に上下の大きさや距離が変えられているうえに、上方過大視が起こるためである。

**参照** 【076_ 錯視と視覚調整】

上方過大視と視覚調整例

視覚調整済みの文字と
この文字を上下反転した場合

8SH

8SH

画面のちょうど中央に配置されたボタンや、ボタンの中央に記された絵や文字も、中央より下に見えるため、上方に配置する必要がある。

# 089 円が小さく見える

## 円は同じ高さの正方形に比べて
## 小さく見えるから大きめに描く

- 円と正方形を同じ高さで描けば、円の高さが相対的に小さく見える。同じ高さに見せるためには、円を少し大きめに描かねばならない。

- このことが顕著に現れるのは、文字をデザインするときである。文字の高さを完全に揃えると、上下に曲線がある文字は直線的な文字より小さく見えてしまうため、文字の大きさが揃って見えない。

- たとえば、アルファベットの大文字 H と O を同じ高さに揃えると、O の方が小さく見える。もし同じぐらいの高さに揃えて見せたいなら、O の高さを H よりやや大きくして調整する。

- また鋭角の部分も高さが小さく見えるため、大文字 A の鋭角部分は上に、V の鋭角部分は下にはみ出すように大きく描かれる。

- 実際に文字のデザインでは、そのような視覚調整が行われている。

**参照** 【076_ 錯視と視覚調整】【098_ 形で大きさの見え方が変わる】

192

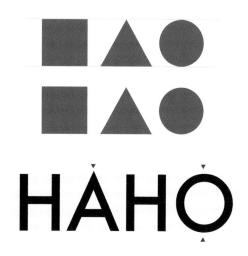

大文字 H・A・O を同じ高さに揃えて並べれば O の曲線部分と A の鋭角部分が小さく見える。曲線や鋭角の部分をはみ出すように描くことで高さが揃って見える。089、091、092 の図は小林章『欧文書体のつくり方』（Book&Design）より引用。

## 090 文字の中のポゲンドルフ錯視

### 交差の前後で線がズレて見えるので、
### つながって見えるよう逆にずらす

- 交差のある文字をデザインするとき、単純に2本の線を交差させると、交差の前後で線がズレて見える。これはポゲンドルフ錯視である。

- たとえば、大文字Xの場合、左上から右下へ向かう線が、交差後は下方にズレて見える。右上から左下へ向かう線もまた交差後は下方にズレて知覚される。

- このため、交差前の部分につながって見える程度に、交差後の部分を上方へと移動させる。大文字Xの場合は、右ページの図のように調整する。

- ひらがなの「あ」などX以外にも交差のある字は多く、これらの字でも交差の前後で線を分解し、ズレて見える方向と反対方向に移動させてつながって見えるよう調整が加えられることがある。

**参照** 【076_錯視と視覚調整】【082_ツェルナー錯視とポゲンドルフ錯視】

直線をそのまま交差させると線がズレて見えるが、大文字 X ではズレて見えないよう
に補正されている。図は小林章『フォントのふしぎ』（美術出版社）より引用。

# 091 交わる部分が重く見える

## 2本の線が交わるとき
## 交差部分が重たく見えるため、細く描く

- 2本の線が交わるとき、交差している部分が太く重く見える。交わる2本線は直線であることもあれば、曲線であることもある。

- このことに気づかされるのは、やはり文字のデザインである。同じ太さの線で大文字のVを描いてみる。すると、2本線が交わる部分が太く、ぼってりとして見え、軽快さが損なわれる。

- 文字をデザインするときには、交差部分へ近づくにつれ線を細くしたり、切り込みを深く入れたりする。こうすると交差する部分が小さくなり、いずれもすっきりと見える。

- 視覚調整はひとつの文字に複数施されることもある。たとえば、Xは交差部分が重く見えると同時に、交差する斜めの線が交差の前後でつながって見えない。

- このため、交差部分に近づくにつれ線を細くする視覚調整と、交差の前後で線を分解しズレて見える方向と反対方向に移動させる視覚調整が同時に行われる。

**参照** 【076_ 錯視と視覚調整】【090_ 文字の中のポケンドルフ錯視】

視覚調整

大文字 V の交差部分は、黒みが強く重く見えるので、内側を斜めに切りとり、軽くしている。

# 直線部分がへこんで見える

## 曲線と組み合わせると直線がへこんで見えるので、ふくらませておく

- 曲線と直線を組み合わせて数字の 0 や大文字の O、角丸四角形を描くと、直線部分がまっすぐに見えず、内側にへこんだように見える。つまり実際にはまっすぐな線が反っているように見える。

- このため、0 や O の文字、角丸四角形の枠線をデザインするときには、直線部分を外側にふくらませて描く。

- 視覚調整前の角丸四角形にまっすぐな定規を当ててみると、直線が直線であることがわかるが、視覚的には内側にへこんだ曲線に見える。

- 視覚調整後の角丸四角形に定規を当てれば、直線に見えていた部分が外側に張り出した曲線であることがわかるが、まっすぐに見えるのはこちらである。

- われわれは視覚調整後のものにゆがみを感じることはない。比べたときに心地よさを感じるのもまた視覚調整後のものであろう。

**参照** 【076_ 錯視と視覚調整】

円弧

直線

円弧

上の図では直線部分が内側にへこんで見えるため、下の図のように外側に少し張り出した曲線を描くと、まっすぐに見える。

## 093 円と直線のつなぎ目が角ばって見える

**曲線のつなぎ目が角ばって見えるから、まるく描く**

- 曲線と直線、あるいは曲線同士をつなぎ合わせて文字や図形を描くと、そのつなぎ目が角ばって見えることがある。

- もちろん客観的には線分のつなぎ目に段差はないのだが、つなぎ目は不連続で角ばって見え、なめらかさに欠けるような印象を与えてしまう。

- たとえば、ひとつの円を上下半分に切り、下方部分を右にずらして上下の線をつないでみる。するとやはり見かけ上では、つなぎ目部分がなめらかさに欠ける。

- 直線と半円を組み合わせて図のような大文字 U を描いてみる。すると、上方の縦 2 本の直線と下方の半円とのつなぎ目が、角ばって見える。

- つなぎ目をなめらかに見せるには、つなぎ目より上の地点からゆるやかにカーブが始まるよう調整するとよい。

**参照** 【076_ 錯視と視覚調整】

「つなぎ目が角ばって見える」例と視覚調整例

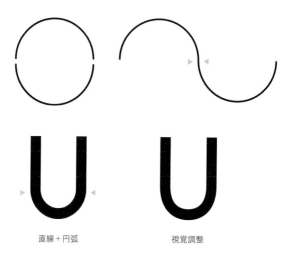

直線＋円弧　　　　　　　　　視覚調整

直線と曲線を組み合わせただけの図形はつなぎ目が角ばって見える。つなぎ目より上
の地点からカーブが始まるよう調整すると、角が目立たなくなる。

# 文字列傾斜錯視

## 文字の横棒の高さを少しずつ変えて配置すれば
## 文字列が傾いて見える

- 通常、横書きの文字列が傾斜して見えることはない。いまこの文章が傾いて見えないのはもちろん、PC画面で文章を作成しても、文字列はまっすぐ並んで見える。

- だからこそ文字列が傾いて見える現象はWeb上で話題となった。特に有名になったのは「杏マナー」という言葉で、繰り返し書くと文字列が右下がりに見える。

- 本来傾いていないものが傾斜して見えるのであるから、これは錯視である。この錯視についても学術的検討が行われ、ポップル錯視との関連性が指摘されたり、新たな文字列による錯視の生成が行われたりしている。

- 各文字の横線に注目すると、横線の高さが徐々に変化している。「杏マナー」では低くなってゆき、「ーナマ杏」では高くなってゆく。

- 他の文字列でも錯視は起こる。つまり、横線が徐々に低くなるよう文字を並べれば右下がりに、高くなるよう並べれば右上がりに見える。シンプルな書体の方がうまく傾いて見えるようである。

参照 【076_錯視と視覚調整】

杏マナー杏マナー杏マナー杏マナー杏マナー杏マナー
杏マナー杏マナー杏マナー杏マナー杏マナー杏マナー
杏マナー杏マナー杏マナー杏マナー杏マナー杏マナー

一ナマ杏一ナマ杏一ナマ杏一ナマ杏一ナマ杏一ナマ杏
一ナマ杏一ナマ杏一ナマ杏一ナマ杏一ナマ杏一ナマ杏
一ナマ杏一ナマ杏一ナマ杏一ナマ杏一ナマ杏一ナマ杏

十一月同窓会十一月同窓会十一月同窓会十一月同窓会
十一月同窓会十一月同窓会十一月同窓会十一月同窓会
十一月同窓会十一月同窓会十一月同窓会十一月同窓会

会窓同月一十会窓同月一十会窓同月一十会窓同月一十
会窓同月一十会窓同月一十会窓同月一十会窓同月一十
会窓同月一十会窓同月一十会窓同月一十会窓同月一十

「杏マナー」と書けば、文字列は右下がりに見え、逆に「一ナマ杏」と書けば、文字列は右上がりに見える。下2点は新井仁之・新井しのぶ「文字列傾斜錯視」を元に作図。

# 斜塔錯視

## 塔の写真を左右に 2 枚並べると、
## 1 枚の塔が傾いて見える

- 右に傾くピサの斜塔を下から見上げて撮影し、同じ写真 2 枚を左右に並べると、右の方の 1 枚の塔が一層傾いて見える。この錯視は線遠近を裏切るために起こるという説がある。

- 写真の中のものの輪郭は、奥行きにともない画面上で収束する。このためツインタワーを下から撮影した写真では、左のタワーの輪郭は上方に向かって右に傾いていき、右のタワーの輪郭は「左」に傾いていく。

- ところが、同じビル 1 棟の写真 2 枚を左右に並べれば、片方のビルの輪郭は収束せず、拡散する方向に変化する。たとえば左側 2 枚の写真のうち右の写真のビルに注目すれば、輪郭が「右」に傾いている。

- ビルの上方ほどカメラから遠いと仮定すれば、視野の右側でビルの輪郭が右に傾くことが許されるのは、ビルが右に傾いているときである。このため脳が傾いたビルを見せるという。

**参照** 【076_ 錯視と視覚調整】【116_ 線遠近】

the Petronas twin towers in Quala Lumpur

ツインタワーのうち、左のタワーの写真2枚を左右に並べると、右の写真のタワーが一層右に傾いて見える。

# やせて見える服

## 知覚特性を利用して着やせできる

- 近年、服飾や美容の専門家が蓄積してきた経験知や一般に広まる常識と、視覚心理学の知識とを結びつけ、それらの効果を実験によって確かめる試みが見られる。

- たとえば、黒い服を身に着けると細く見えると言われる。実際に黒い服が他の色の服よりも身体を細く見せることも実験で検証された。

- また、丈の長いベストを身に着けると高身長かつスリムに見える。これはベストの着用でフィック錯視とバイカラー錯視が起こるためとされる。

- 下段に長方形を 2 つずつ組み合わせて示したが、それぞれ同じ長方形が配置や配色で異なって見える。左方がフィック錯視、右方がバイカラー錯視である。

- 手首や足首の細い部分の露出で腕や脚が細く見える。これは隠された部分が、その周囲に応じ視覚的に補完されるためと言われる。

- 各分野の経験知と知覚心理学や実験心理学の知見を結びつければ、双方の発展と新たな発見が期待される。もちろん一人一人の日常への応用もできる。

**参照** 【042_膨張色と収縮色】【076_錯視と視覚調整】【110_アモーダル補完】

フィック錯視

バイカラー錯視

襟口はシャープな形の方が顔も細く見える。これは形のエコー錯視の一種と解釈されている。

# 量の保存がわかる前

## 幼い子どもは見た目で
## 量や数、長さを判断する

- 太いコップから細いコップにジュースを移すと、液面が上がるが、このとき幼い子どもはジュースの量が増えたように感じがちである。もちろんジュースを移しただけでは、ジュースの量が増減することはない。

- また、同じ数の碁石を広げて並べたとき、幼い子どもは詰めて並べたときより数が多く感じるという。

- 心理学者のジャン・ピアジェによれば、7歳から12歳くらいになると、ある程度論理的な思考が可能となり、物の形や状態が変わっても、量は変わらないという保存性の概念を獲得する。

- それ以前は、保存性の概念はなく、論理的というよりも見た目に基づいた判断がされがちとされる。つまり「素直に」見た目によれば、量が変わって見えてよいとも解釈できる。

- すでに幼い子どもではないわれわれは、理屈の上で量や数、長さが勝手に増えたり減ったりしないことがわかる。それでもなお、容器の形、ものの配置によって、量や数、長さが変わって見えることもまた事実である。

参照 【089_円が小さく見える】【098_形で大きさの見え方が変わる】

ピアジェの液体保存課題例

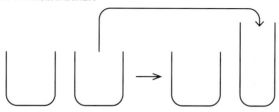

ピアジェの面積保存課題例

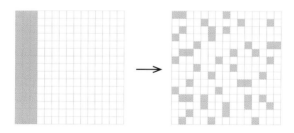

液体の総量、碁石の個数はどちらも変わらないが、幼い子どもには右の方が量が多く見える。

# 形で大きさの見え方が変わる

## 面積や外周、高さが同じでも、
## 形が変われば大きさが異なって見える

- 上段は面積が同じだが、同じ大きさには見えない。ひし形は、正方形を45度回転させたにすぎないが、正方形よりも大きく見える。

- 中段の外周が同じときには、円が比較的大きく見える。実際に、外周が同じならば、円の面積がすべての図形の中で最大になる。各多角形は正多角形が最大で、正多角形ならば円から最もかけ離れた三角形が最小である。

- 下段は高さと幅が同じ図だが、正方形が大きく見える。高さに注目すると、円は正方形よりも小さく、ひし形よりも大きく見える。面積は当然ながら正方形が最大で、ひし形と三角形はその半分の面積だが、それほどには小さく見えない。

- 異なる形を同じ大きさに見せたいときには、大きさを調整する必要がある一方、形によって積極的に大きさを変えて見せることができる。四角いケーキは、お皿に斜めに置けば大きく見えて幸せになれるかもしれない。

**参照** 【076_ 錯視と視覚調整】【089_ 円が小さく見える】

面積が同じ

外周が同じ

高さが同じ

面積や外周、高さを揃えて描いても、形によって大きさが異なって見える。

閾値

## 知覚するために必要な刺激の最低限の強さ、
## あるいは区別するために必要な刺激の強さの最低限の差

- われわれは適切な刺激を感受して初めて知覚することができ、知覚できる最小の刺激の強さを絶対閾という。

- 夜空の星は目に届く光の強度が小さければ見えないし、落ち葉が風に舞う音も耳に届く音圧が低ければ聞こえない。

- 刺激の強さが十分に違えば異なることがわかり、「違い」が知覚できる刺激の強さの最小の差を弁別閾という。

- 毛先を切っても髪の長さが変わったことに気づかず、大きな重いリュックにこっそり小さな軽い荷物を紛れ込ませても気づかない。少々ならば、経費削減のためコーヒーを薄めても、お菓子の量を減らしても気づかない。

- 順応すると閾値が上がる。つまり慣れれば、その刺激がわかりにくくなり、刺激強度を大きくしないと知覚できない。大音量のコンサート帰りは、大声で話す。いつもつけている香水は、量を増やしがちである。

**参照** 【018_ 明るさ・色の順応】【100_ ウェーバー・フェヒナーの法則】

絶対閾実験の典型的グラフ

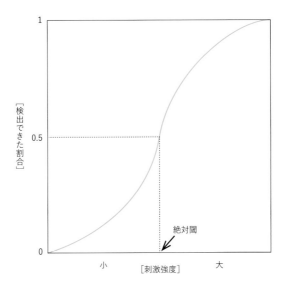

絶対閾は、何回も同じ刺激が与えられたとき2回に1度、つまり50%の確率で検出できる刺激の強さである。

# ウェーバー・フェヒナーの法則

## 感覚の大きさは刺激強度そのものではなく、その「対数」に比例する

- 弁別閾（前ページ参照）は基準とする「原刺激」によって異なる。原刺激が100g のときには 2g 増えれば弁別できたとしても、原刺激が 500g なら 10g 増えなければ弁別できない。

- ドイツの生理学者 E・H・ウェーバーは弁別閾 $\Delta I$ を原刺激 I で割った値 C が、一定であることを指摘した。この値 C をウェーバー比とよび、感覚の種類によって異なる。

- 音の高さのようにウェーバー比が小さく鋭い感覚もあれば、圧のように比較的鈍い感覚もある。

- フェヒナーはこれを発展させ、感覚の大きさ S は刺激強度 I の対数 log I に比例することを示した。

- つまり、違いをわかってほしいときにはそれなりに異ならせることが必要で、もともと大きなものなら、差を相当大きくしなければわからない。

参照 【099_ 閾値】

ウェーバー比の式

$$\frac{\varDelta I}{I} = C$$

フェヒナーの法則の式とグラフ

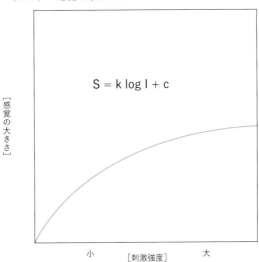

$$S = k \log I + c$$

［感覚の大きさ］

小　　　［刺激強度］　　　大

差を相当に大きくしなければ差がわからないことを応用すれば、ギリギリを狙いつつ、こっそりわからない程度に変えることもできる。

# 盲点の補完

## 盲点に視細胞はなく、
## 担当部分の視野が欠けるが、それを感じさせない

- 視細胞は網膜の一層を形成しており、各視細胞が光刺激を受容して「見る」ことができる。

- 一方、盲点は視神経の出口であり、視細胞がないため、光刺激を受容できず、見ることはできない。この「見えない」部分の視野には、ぽっかりと穴が見えても不思議ではない。

- しかし、われわれが盲点の存在に気づくことはない。これは視覚系が盲点の部分の視野を補完、つまり、「見えていればこうなるはず」の視野を補って見せるためである。

- 右の図で実験をすれば、白い円が消えると同時に、その部分は背景と同じ模様で埋められて見える。これは白い円が盲点に入り、視覚系がその場所に背景と同じ模様があるかのように補完した結果である。

- 同様の補完は緑内障などの理由で視野が欠けた場合にも起こり、視野の欠損に気づきにくくする。

**参照** 【010_ 光を受け取る仕組み（錐体と杆体）】【112_ 見ることは賭けである】

盲点の模式図

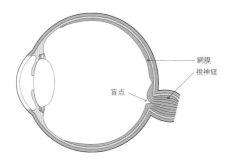

網膜
視神経
盲点

盲点の供覧実験用図

右眼を手などで隠して左眼で星印を見つめ、本をゆっくり遠くしたり、近づけたりすると、
ある位置で白い円がふっと消える。そこが盲点にあたる。

# ゲシュタルト要因

## 視野の中の対象を全体にまとめてとらえる

- われわれは単に「要素」を足し合わせたものを知覚するというよりも、それ以上のまとまりある全体を知覚する。

- われわれの視野の中には様々な対象があり、それは分析的に要素にわけることができる。しかし、ゲシュタルト学派と呼ばれる人々は、要素が別々に知覚されるのではなく、まとまりある全体が知覚されると考えた。

- このように個々の対象をまとめて知覚することを知覚的体制化といい、簡潔でよい形態になるよう、まとまりよく体制化して知覚される傾向をプレグナンツの法則という。

- ゲシュタルト学派は、様々な対象がまとまって体制化され、「群」として知覚されるための要因を指摘した。これをゲシュタルト要因という。

- ゲシュタルト要因は多くの人に共通し、ある程度共有できるから、何かを見せたり聞かせたりするとき考慮したい。のちに紹介する近接の要因、類同の要因、よい連続の要因、閉合の要因、共同運命の要因はゲシュタルト要因である。

**参照** 【103_ 近接の要因と類同の要因】【104_ よい連続の要因と閉合の要因】【105_ 共同運命の要因】【108_ ゲシュタルト崩壊】【109_ カニッツァの三角形】【128_ β運動】

絵をよく見れば様々な部品からなるが、われわれは絵を全体として見ている。
歌川国芳の寄せ絵「みかけハこハゐが とんだいゝ人だ」

# 近接の要因と類同の要因

## 近いもの、似たものをまとめて見る

- 「近接の要因」も「類同の要因」もゲシュタルト要因、つまり全体のまとまった知覚をもたらす要因である。

- 近接の要因は、近いもの同士がまとまって認識されやすいことを指す。つまり、近いものが群化され、遠いものは別の群として見られる。

- たとえば、右ページの左上は、8本の線があるというよりも、2本線が4組あるように見える。右上は21個の点というよりも、4群の点が見える。

- 類同の要因は、似たもの同士がまとまって認識されやすいことを指す。つまり、似たものが群化され、似ていないものは別の群として見える。

- たとえば、下の図は、HとOとが仲間分けされて見える。まっすぐのHと斜めのH、大きなOと小さなoもそれぞれ仲間に見える。真ん中の青い文字もひとつの領域を見せる。

- このように、グループとして見せたいときには、色や形、方向、大きさを揃えればよいし、似たものの中でグループを作って見せたいならば、グループ内のものの距離を近づければよい。

参照 【102_ゲシュタルト要因】

近接の要因

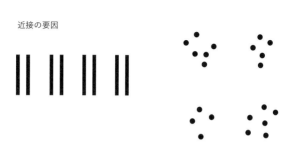

類同の要因

色や形、方向、大きさを変えたり、距離を離したりすれば、別グループのものに見える。

# よい連続の要因と閉合の要因

## 個々の要素をつながった形や完結した形として
## まとまりよく知覚する

- 視野の中に様々な対象があるとき、われわれは部分を個別にとらえるというよりも、全体で「まとまったもの」としてとらえる傾向がある。

- まとまった知覚をもたらす要因をゲシュタルト要因といい、「よい連続の要因」も「閉合の要因」もゲシュタルト要因である。

- よい連続の要因は、つながりのよい形が認識されやすいことを指す。たとえば、右ページの上段は直線1本と曲線1本に見える。半円を順につなげただけには見えない。

- 閉合の要因は、閉じて完結した形が認識されやすいことを指す。たとえば、中段の左は四角と円が重なっているように見え、3つの別々の部品には見えない。

- これに関連して「重なり」の奥行き手がかりを紹介する。下段のように、四角が円の一部を覆い隠せば、四角は円よりも手前に見える。四角が円に一部を覆い隠されれば、四角は円よりも奥に見える。

**参照** 【102_ ゲシュタルト要因】【109_ カニッツァの三角形】

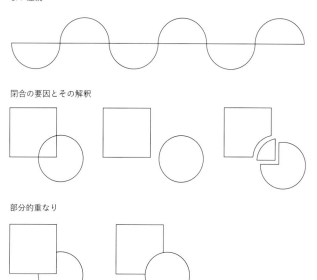

よい連続

閉合の要因とその解釈

部分的重なり

それぞれ完結した形が見える。このとき覆い隠したものは手前に見え、覆い隠された
ものは奥に見える。

# 共同運命の要因

## 同じように動いたり点滅したりするものは
## 仲間に見える

- 「共同運命の要因」も、われわれがものを見るときの傾向であるゲシュタルト要因のひとつである。共同運命の要因は、ともに動くものや、同じタイミングで点滅するものが同じグループとして認識されやすいことを指す。

- 右ページ右端のパラパラ漫画の中には、動く点と点滅する点を用意した。同じ方向に動くもの、一緒に動くものは同じグループに見える。同じ周期で現れたり、消えたりするものも、同じグループに見える。

- バイオロジカルモーションもまた、共同運命の要因が関わっている。暗闇で生き物の関節部分に光点をつけ、その生き物が動く様を観察すると考えよう。このとき、われわれに見えるのは光点のみであるが、生き物の運動が見える。

- 各個体につけた光点は、それぞれグループとなって見える。餅のつき手と返し手の二人組の関節に豆電球をつけ、この様子を暗闇で観察したならば、ちゃんとつき手と返し手を見分けることができる。

**参照** 【102_ ゲシュタルト要因】【127_ 実際運動の知覚】【128_ β運動】

1·3·5·7行目は右に、2·4·6·8行目は左に進む様子を図示した。それぞれ同じグルー
プとして認識される。

# 面積の要因と対称性の要因

## 面積の小さなものや対称なものは
## 図として見えやすい

- 「面積の要因」と「対称性の要因」もまた、われわれがものを見るときの傾向の
  ひとつである。これらは図と地の知覚に関わる。

- 特定の形として他と区別して知覚される領域を図、図を取り囲む背景の領域を地
  という。眺めたときに図になりやすいものとそうでないものがある。

- 面積の要因は、面積が小さなものは図、面積が大きなものは地に見えやすいこ
  とを指す。右ページの中段左は、相対的に面積が小さい着色部分が図に見え、
  右は相対的に面積が大きい着色部分が地に見える。

- 対称性の要因は、対称なものが図に見えやすいことを指す。下の絵は、理屈の
  上では白と黒のいずれが図であっても構わない。しかし、自然に図として浮かび
  上がって見えるのは左右対称な部分であり、左右非対称な部分を図として見る
  ためには多少の努力を必要とする。

- この他、さかさまのものよりも地に足のついた安定したもの、幅が不定なものよ
  りも一定のものの方が図になりやすい。

**参照** 【102_ ゲシュタルト要因】【107_ ルビンの壺】

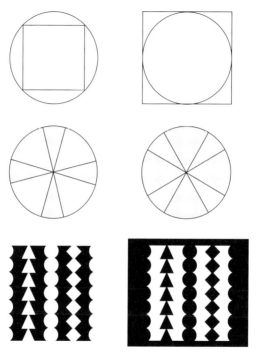

円と正方形を合わせた上段の絵は円の大きさが等しい。正方形が小さければ正方形が図に見えるし、正方形が大きければ円が図に見える。

# 107 ルビンの壺

## 図と地が入れ替わって見えることがある

- 上の絵は、向き合った二人の横顔にも盃にも見える。2種類以上の見え方をする絵を多義図形と呼び、これは「ルビンの壺（盃）」という多義図形である。なお、横顔と盃両方を同時に見ることは難しい。

- 特定の形をもち、背景から浮かび上がって見える領域を図、図の背景として見える領域を地という。

- 図として知覚されやすい領域には、いくつかの特徴がある。ルビンの壺の場合、顔も盃も同じくらい図あるいは地として知覚されやすいため、図と地が容易に反転して見える。

- どちらを見るかで見え方は変わる。顔を図として見るとき、顔は手前に見え、そのほかの領域は背景として退いて見える。盃を図として見るとき、盃が手前に見え、今度は顔だったはずの領域が背景となり退いて見える。

- ルビンの壺以外にも多義図形はある。若い女性にも年齢を重ねた女性にも見える絵や、アヒルにもウサギにも見える絵は有名である。奥行き反転図形も多義図形の一種といえる。

**参照** 【102_ゲシュタルト要因】【106_面積の要因と対称性の要因】【121_奥行き反転図形】

ルビンの壺

ほかの多義図形

Jastrow,J.(1899).The mind's eye.
Popular Science Monthly,54,299-312.

多義図形を新たなデザインに取り入れる試みや、2つの見え方をする写真を作り出す
試みが成功したときのインパクトは大きい。

# 108 ゲシュタルト崩壊

## 続けて見たり聞いたりすると
## ゲシュタルトが崩壊する

- われわれは部分を個別にとらえるというよりも、「まとまったもの」として全体をとらえる傾向がある。ものや文字、ことばも全体としてとらえられる。

- ときに、このまとまりが失われてバラバラに感じられることがある。これをゲシュタルト崩壊という。

- 同じ文字をすばやく、たくさん書いてもゲシュタルト崩壊が起こる。次第に文字が書きにくくなり、どう書くのかわからなくなる。正しい文字さえ何だか疑わしく見える。

- たとえば、ひらがなの「あ」は、当たり前のように紙に書ける。つぎに 2 分のタイマーをかけて、できるだけ速く多く「あ」を書く。形が崩れても間違えても止まらずに書く。

- 同じ言葉をしつこく繰り返し唱えたり、これを聞いたりしてもゲシュタルト崩壊は起こる。たとえば、「でんわ」といい続けると、次第に意味のないリズムや音のように聞こえてくる。

参照 【102_ ゲシュタルト要因】

あ あ あ あ あ あ あ あ あ あ あ あ あ あ
あ あ あ あ あ あ あ あ あ あ あ あ あ あ
あ あ あ あ あ あ あ あ あ あ あ あ あ あ
あ あ あ あ あ あ あ あ あ あ あ あ あ あ
あ あ あ あ あ あ あ あ あ あ あ あ あ あ
あ あ あ あ あ あ あ あ あ あ あ あ あ あ
あ あ あ あ あ あ あ あ あ あ あ あ あ あ
あ あ あ あ あ あ あ あ あ あ あ あ あ あ
あ あ あ あ あ あ あ あ あ あ あ あ あ あ
あ あ あ あ あ あ あ あ あ あ あ あ あ あ
あ あ あ あ あ あ あ あ あ あ あ あ あ あ
あ あ あ あ あ あ あ あ あ あ あ あ あ あ
あ あ あ あ あ あ あ あ あ あ あ あ あ あ

ゲシュタルト崩壊が起こったら、連続して見たり聞いたりしていたのを止めてみよう。
元のように普通に見えたり、聞こえたりする。

# カニッツァの三角形

## 全体を眺めると、描かれていないはずの
## 白い三角形が浮き出て見える

- イタリアの心理学者ガエタノ・カニッツァは、描いていないはずの輪郭が見える主観的輪郭図形を発案した。主観的輪郭図形は、右の「カニッツァの三角形」に代表される。

- 右の図を眺めると、多くの人には、白い正三角形が見える。しかし、部分を見れば、60 度の円弧が切りとられた黒い円（テレビゲームの「パックマン」の形）と、60度をなす線分 2 本が 3 つずつ配置されているにすぎない。

- 主観的輪郭は、ゲシュタルト要因によって部分がまとまって見えることで現れる。

- 右の図は、3 つのパックマンと 3 組の線分ととらえるよりも、3 つの黒い円と倒立した正三角形があって、その上に正立した三角形が重なっているととらえる方が自然である。

- この図は「重なり」の奥行き手がかりの例示でもある。一部が覆い隠された 3 つの黒い円と倒立正三角形が奥に見え、その部分を覆い隠しているはずの白い正立正三角形が浮かび上がってくる。

**参照** 【102_ ゲシュタルト要因】【104_ よい連続の要因と閉合の要因】

三角形に限らず、背後を覆い隠す様を再現しさえすれば、主観的輪郭は現れる。

# アモーダル補完

## 欠けた文字は読みにくいが、
## 欠けた部分を隠せば文字が読める

- 右ページの文字はどちらも一部が欠けているが、上段よりも下段の文字が読みやすい。これは上段の文字が「欠けている」ように見えるのに対し、下段は「隠されている」ように見えるからである。

- われわれの視覚系には隠された部分を推定して「補完」する機能が備わっていて、見えないはずの部分を補って知覚する。

- 日常でもしばしば、視野の中で手前のものが奥のものを覆い隠し、網膜上に投影される像もこれに準じる。このとき蝕が起こり、奥のものの像は欠ける。

- しかし、奥のもの自体は欠けたようには見えず、手前のものの像に覆い隠された部分が補完され、きちんと完結したものが見える。

- 聴覚でも似たことが起こる。録音された音楽が途切れ途切れに再生されることがある。

- 途切れた部分にすべての周波数を含む白色雑音をかぶせて再生すると、途切れていたはずの音楽が連続して聞こえる。白色雑音にマスキングされたはずの音楽が補完されて聞こえる。

**参照** 【096_ やせて見える服】【101_ 盲点の補完】【109_ カニッツァの三角形】

欠けた部分を覆い隠すマスキングをすれば、覆い隠された部分が視覚系によって補われ、「補完」されたものが見える。

# 透明視と形

## 実際には透明ではなくても
## 透明に見える方が自然なら透明に見える

- キャンバスに塗られた油絵具も PC 画面を彩る色も不透明であるが、透明な水やガラスを表現できる。つまり、透明に見えるためには実際に透明である必要はない。

- 右ページの左上の図は、黒い十字の上に半透明の水色の長方形が重なっているように見える。

- 右上の図は、左上の図を構成する部品を切り離したもので、透明に見えていた部分が、のっぺりとした水色であることがわかる。つまり、同じ色がまるで違う色に見える。

- 透明視は、そう見えることが自然であるときに起こる。

- まず閉合の要因によって十字の上に水色の長方形が知覚される。すると「重なっている」部分は、そこだけ色がくすんでいるというよりも、半透明と解釈した方が自然なので、半透明に見える。

- 透明に見えるかどうかは配置で変わる。左下の図では同じ部品を異なる配置で組み合わせた。このとき透明視は起こらない。水色を含む十字の背後に薄い水色の長方形が見える。

参照 【102_ ゲシュタルト要因】【104_ よい連続の要因と閉合の要因】

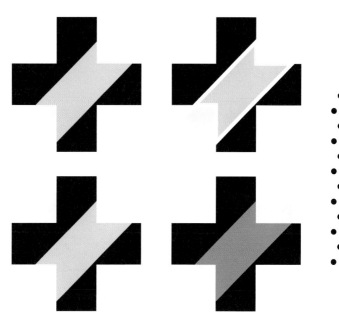

右下の図は十字の中の水色に黒を混ぜた。透明度が増したようにも、長方形が背後にあるようにも見える。

# 112 見ることは賭けである

## 網膜像には無限の解釈の可能性があり、
## 最もありえそうなひとつの世界が見える

- 遠くの大きなものと近くの小さなものは、網膜上に投影されれば同じくらいの大きさになる。なぜなら網膜像はものの大きさに比例して大きくなり、観察者からものまでの距離に反比例して小さくなるからである。

- 五円玉の穴を通して月を見れば、穴の孔径と月の直径は同じ大きさで投影されるが、実際の大きさは7億倍違う。

- 奥行き方向に傾いたものと傾いていないものも、網膜上に投影されれば同じような形になりうる。たとえば、山の斜面に貼られた長方形の旗も、眼前の黒板に描かれた台形も、網膜像は台形である。

- しかし、われわれは、遠くの大きなものと近くの小さなもの、奥行き方向に傾いたものと傾いていないものを見分けることができる。

- 日常には豊富な奥行き手がかりがあるから、これを視覚系が比較照合して最も適切な、そして通常は実際とよく一致した見え方を得る。複数の見え方に戸惑うことは少ない。

参照 【113_ 大きさの恒常性と形の恒常性】【116_ 線遠近】【122_ 飛び出す標識】

実物を眺めたときの網膜像をうまく再現すれば、意図した空間を見せられる。巧妙な
絵は 2 次元平面でありながら 3 次元空間を見せる。

# 113 大きさの恒常性と形の恒常性

## 網膜像が変化しても、
## ものの大きさや形は一定に見える

- 網膜上に投影される像の大きさは観察者からものまでの距離に反比例して小さくなる。われわれはこの網膜像に基づいて3次元の安定した世界を見ている。

- 距離にともない網膜像が拡大縮小しても、もの自体は一定の大きさに見える。つまり、「大きさの恒常性」が働く。遠くにいた知人がこちらに駆け寄ってくれば、その網膜像は拡大するが、その人の身長は変わらずに見える。

- 位置関係によって網膜像が変形しても、もの自体の形は一定に見える。つまり、「形の恒常性」が働く。ドアもテレビの画面も閉じたこの本も、見る場所によって網膜像の形はゆがむ。しかし、どれもゆがみのない長方形に見える。

- なお、ものには概念的な大きさや形があって、概念に合致する大きさや形が見えやすい。

- たとえ網膜像の大きさが同じでも、ガスタンクは大きく、一円玉は小さく見える。実際の立方体を眺めたときの網膜像に対応するような規則的にゆがんだ絵を描けば、整った立方体に見える。

**参照** 【112_見ることは賭けである】【116_線遠近】【122_飛び出す標識】【124_ドリーズーム】

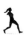

同じものを眺めるとき、網膜像は遠くなれば縮小し、近くなれば拡大する。網膜像は
また見る位置や角度にともない変形する。

# 両眼網膜像差

## 左眼と右眼の網膜像の違いを手がかりに
## 遠近が見える

- 左右の眼の網膜に投影される像は異なる。このことは普段意識されないが、次の手順で体感できる。

- まず人差し指を立て、腕を前に伸ばす。次にもう一方の手で右眼をふさぎ、指を視野の中で遠方の何か目印に重ねる。最後に左眼をふさぎ右眼で見ると、指が目印からズレる。

- この網膜像の違いは両眼網膜像差と呼ばれ、違いに基づいて遠近が見える。言い換えれば、われわれは両眼の網膜像のズレには気づかずまま、両者を統合することでひとつの安定した3次元の世界を見ている。

- 3D写真や3D映画、ステレオグラムは、この両眼網膜像差を利用している。

- たとえば3D写真は、左眼と右眼の位置から1枚ずつ撮影されズレた2枚の写真からなる。左眼は左眼用の、右眼は右眼用の写真を見るが、2枚の写真を統合して立体を知覚するためには専用の眼鏡や機器が必要なことが多い。

**参照** 【112_見ることは賭けである】【115_運動視差】

両眼網膜像差模式図

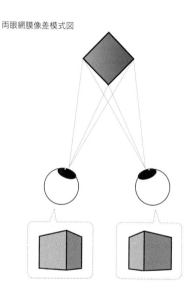

左右の眼の網膜像のズレが脳内で統合されて、ものを立体的に見せている。3D 写真などはこの仕組みの応用例。

# 運動視差

## 手前のものはすばやく、遠くのものは ゆっくり動くため、これを手がかりに遠近がわかる

● 走っている電車の窓から外にある何かを見つめると、それよりも近いものは視野の中で進行方向と逆に動き、遠いものは進行方向に動く。

● この規則的変化に基づき、ものの遠近がわかる。

● つまり、視野の中で進行方向と逆方向にすばやく動くものは近く、ゆっくり動くものはこれより遠く見える。進行方向に動くものはもっと遠く見える。あまりに遠いお月様は、いつでも自分についてくるように見える。

● われわれはまた、この規則的変化から自分の移動を知る。TVゲームの画面上で運動視差をシミュレートし、ものの像の動く方向や速さを操作すれば、プレイヤーには自分の動きが見える。

● そして同時にものの遠近が見え、画面の中に奥行きのある世界、つまり三次元の世界が見える。アニメや実写映像の画面上で像の規則的変化が起これば主人公やカメラマンの移動とその方向がわかる。

**参照** 【127_実際運動の知覚】【128_β運動】【129_運動残効】

柵柱列に対して直角に移動したときの視野の連続図

進行方向右側の視野の変化の方向と量

Gibson.J.J（1950）The perception of the visual world

車窓の景色も同様に、すぐ近くの電柱や駅のホームが後方に飛んでゆき、比較的近い建物はゆっくりと後ろに動き、遠くの山は進行方向に動く。東山篤規・竹澤智美・村上嵩史訳『視覚ワールドの知覚』（新曜社）より。

# 線遠近

## 平行線が視野の中で収束するところは遠く、拡散するところは近い

- 2本の平行な直線が遠くへと延びるとき、その像は視野の中や網膜上で収束する。遠方へ向かうレール、道や天井の両端、見上げたビルの外壁、あるいはそれらを構成する敷石やクロス、窓の輪郭は中央の1点に向かい収束する。

- これら平行線の像の間の距離は奥で狭く、手前で広い。つまり平行線の像は遠くで収束し、近くで拡散する。この収束や拡散に基づいて、遠近が見える。

- ルネサンス期に絵画技法として取り入れられた「線遠近法」は、この仕組みを利用しており、いまや線遠近法は画像に関わる人の基礎知識である。

- 線遠近を応用すれば、現実空間の中に仮想空間を紛れこませることもできる。建物の壁面に描かれたトロンプルイユ（だまし絵）は奥行きを巧みに表現し、実際にはない街並みを見せる。

- VR（仮想現実）もAR（拡張現実）もMR（複合現実）も、3次元の世界の中に立体のものを表現する。線遠近に立脚し、一層適切な見え方に近づくことが期待される。

**参照** 【112_見ることは賭けである】【113_大きさの恒常性と形の恒常性】【121_奥行き反転図形】【122_飛び出す標識】

消失点に向けて収束するよう輪郭を描き、画面上のものの像の大きさや配置を調整する透視図法もまた、線遠近の応用といえよう。

# きめの勾配

## 視野の中で、要素が大きく、まばらな箇所は近くに、
## 要素が小さく、つまった箇所は遠く見える

- われわれは規則的な「要素」に囲まれている。広場の敷石、枯山水の庭園に敷き詰められた砂利、砂漠の風紋、一面の花、収穫のため水面に浮かぶベリー、土地のひび割れ、並んだ切り株、野原のススキ、水田の稲穂。

- このような要素の像は、網膜上で、また視野の中で、その大きさと密度を変える。近い要素の像は大きくまばらで、遠い要素の像は小さく密集している。

- たとえば、水玉模様の板があるとすると、それが垂直の壁ならば、水玉の像の大きさも密度も変わらない。板を垂直から水平に倒して行くと、変化の度合いが大きくなる。

- われわれは、このきめの勾配から遠近を知る。つまり、同じような要素から成るならば、像が大きくまばらな箇所は近く、像が小さく密集した箇所は遠い。さらに像の大きさや密度の変化の程度から傾斜の程度がわかる。

**参照** 【112_ 見ることは賭けである】【116_ 線遠近】

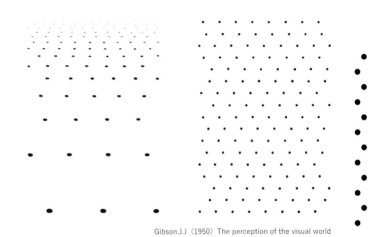

Gibson.J.J（1950）The perception of the visual world

要素の大きさや密度をうまく描けば傾斜が表現できる。東山篤規・竹澤智美・村上嵩至訳『視覚ワールドの知覚』（新曜社）より。

# 陰の手がかりとクレーター錯視

## 陰で凹凸がわかり、
## また写真を上下さかさまにすると凹凸が逆転する

- 陰があれば、ものの凹凸がわかる。陰影の陰も影も「かげ」と読むが、ここでは陰について述べる。陰は 3 次のものの表面にある「かげ」であり、もの自体の形状の手がかりである。

- たとえば、円に陰がなければ、それは 2 次元の「円」に見えるが、円に適切な陰をつければ、3 次元の球や凹型に見える。

- 陰さえあれば、立体的な文字も表現できる。われわれは左上に照明の存在を仮定して凹凸を見るから、右の文字のうち上は凸、下は凹に見える。

- クレーターは凹型であり、このことは、陰の手がかりのお陰で写真を見てもわかるが、クレーターの写真を上下さかさまにして見ると、山型つまり凸型に見える。これをクレーター錯視という。これも左上に照明を仮定して生じる。

- クレーター錯視はクレーターでなくても陰のある立体の写真で起こる。雪原のウサギの足跡、板チョコ、レリーフの写真を上手に撮り、上下ひっくり返せば、その凹凸は逆転する。

**参照** 【112_ 見ることは賭けである】【119_ 影の手がかりと相対的位置】

# 色と形

色と形

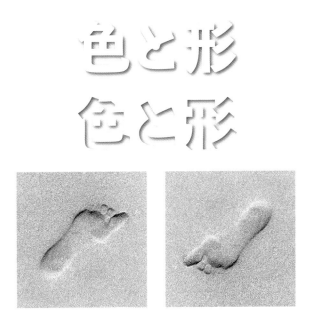

砂浜の足跡、マンホール、古墳、何かを押し付け型付けした粘土など、クレーター錯視が見られる写真は複数ある。

# 影の手がかりと相対的位置

## 影と相対的位置とで、ものの位置がわかる

- 影は、ものの位置の手がかりである。もの自体と影との位置関係で、接地しているのか浮いているのかわかる。

- 影とものとが密着していれば、もののすぐ下に床面があり接地している。影とものとが離れていれば、ものと床面とが離れて浮いている。そして、離れている度合いに応じて浮いている高さもわかる。

- ものの位置は、影と相対的位置の情報を照合してわかる。右に示した 3 つの球のうち、左と右の球は上下の位置が変わらないが、左の球は遠くで接地し、右の球は真ん中の球と同じ位近くにあって浮いて見える。

- 視野のどこに接地あるいは影を落とすかで、遠近がわかる。多くのものは接地し、相対的に視野の上方に位置するものほど遠い。したがって、視野の上方にあるものは遠く見える。視野の上方にはあっても浮いているものは落とした影の距離に見える。

参照 【112_ 見ることは賭けである】【118_ 陰の手がかりとクレーター錯視】

原則的に視野の上方にあるものは遠く見えるが、右の球は浮いていて、その奥行き方向の距離は真ん中の球と同じに見える。

# 不均斉性

## ほどほどの斜めから見た不均斉な姿を描くと
## 立体的に見える

- 立方体の線画を様々な視点から描くことを考える。真横や真上から見たとき、また斜め 45 度上あるいは左から見たとき、斜め 45 度上かつ 45 度左から見たとき、斜め 30 度上かつ 60 度右から見たときなどなど、無数の可能性がある。

- 実際の立方体の箱を見たり、写真に撮ったりすれば、その姿は視点に応じて規則的に変わる。線画もこの規則に従って描けばよい。実際には距離に応じて平行線が収束するが、ここでは簡単に、平行線の収束しない平行投影を考える。

- 立方体の箱を真横や真上から描けば、正方形になる。そのまま立方体を水平方向や垂直方向に回転させれば長方形となり、水平方向に 45 度回転させると同時に垂直方向に 45 度回転すれば六角形となる。

- このような均斉のとれた線画は、立方体というよりも幾何学図形に見える。

- 立体的に見せたいときには、正面の整った姿ではなく、斜めから見た不均斉な姿を描く方がよい。

**参照** 【112_ 見ることは賭けである】【116_ 線遠近】

ほどほどに斜めから描けば、不均斉な姿になる。均斉のとれた場合よりも、不均斉な場合に、奥行きのあるものらしく見える。

http://lineapers.blog75.fc2.com/blog-date-200903-1.html を参考に作図。

# 121 奥行き反転図形

## 奥のものが手前に見えたり
## 手前のものが奥に見えたりする

- 単純な図形の中には奥行きが入れ替わって見えるものがある。日常の世界は、手がかりが豊富で、奥行きは安定して見える。しかし、十分な手がかりがなく、そう見えてもおかしくないときには、奥行きの見え方が安定しない。

- 右ページ上の図はマッハの本である。本がこちら側に向かって開く凹のようにも見えれば、むこう側に開く凸のようにも見える。

- 真ん中の図はネッカーの立方体である。青い面が手前に見える場合も、赤い面が手前に見える場合もある。

- 下の図はシュレーダーの階段である。青い面が手前となり地に足の着いた階段にも見えれば、赤い面が手前になり上下反転した階段にも見える。

- シルエット錯視も知られる。実際には動画で、人物の回転方向が時計回りにも、反時計回りにも見える。静止画では、左足（または右足）を軸にこちらを向く姿にも、右足（または左足）を軸とした後ろ姿にも見える。

**参照** 【112_見ることは賭けである】【116_線遠近】

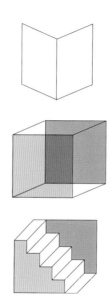

3種の奥行き反転図形の2つの異なる奥行きを見てほしい。違う奥行きを見るのは、
簡単なこともあれば、努力を要することもある。

# 飛び出す標識

## 網膜像を対応させれば
## 2次元図形が3次元立体のように見える

- 眼球後面には網膜があり、網膜に光が投影されるとものが見える。このとき網膜に投影された像の大きさや形が、ものの形や奥行きを知覚するもとになる。

- 2次元であるのに3次元に見える絵は、網膜像が立体を見た場合と同じになるよう工夫されている。

- 京急線羽田空港第3ターミナル駅の床に描かれた絵は、横から見るとゆがんでいるが、正面から見ると立体的な案内表示が浮かび上がる。

- 3次元のものの奥行きを一層大きく見せる工夫もこれに似る。

- 鶴岡八幡宮の参道は、入口の道幅が広く奥の道幅が狭い。入口から見れば実際よりも参道が長く見える。同じように客席側を幅広く奥を狭く作り、線遠近を誇張した舞台も実際以上に大きな奥行きが見える。

- 逆に、3次元の中に2次元を見せることもできる。フェリチェ・ヴァリーニは建築物に映像を投影し、そのとおりに色を塗ることで、投影した位置から眺めたとき風景の中に平面的な幾何学模様が浮かび上がる作品を得意とする。

**参照** 【112_ 見ることは賭けである】【113_ 大きさの恒常性と形の恒常性】【116_ 線遠近】
【118_ 陰の手がかりとクレーター錯視】

駅の床面に貼られた平面の表示を別の視点から見ると立体的な表示に見える。

# エンタシスの柱

## まっすぐの柱と、ふくらんだ柱、
## 上方を細くした柱の見え方

- 建築物に見られる有名な技巧に、エンタシスの柱がある。エンタシスは円柱の
  ふくらみである。この技法の伝播や、設計者の本当の意図については議論もあ
  ろうが、ここでは見え方に注目する。

- エンタシスは視覚調整の効果があると考えられる。

- 円柱の輪郭を直線で作ると柱がやせて見えるという。立体の円柱は陰があるた
  めに、輪郭が内側にへこんで見えるとも言われる。柱の輪郭を外側にふくらませ
  ることで、これを補正できる。

- パルテノン神殿の上部に向かい細くなる柱は、奥行きを一層大きく見せる工夫の
  ひとつともされる。

- まっすぐな柱を下から見上げれば、視野の中で上方に向かって輪郭は収束する。
  この収束の度合いを人為的に大きくすれば、実際よりも柱を長く、建物を大きく
  見せる効果が期待できる。

**参照** 【076_錯視と視覚調整】【112_見ることは賭けである】【113_大きさの恒常性と形の恒
常性】【116_線遠近】【122_飛び出す標識】

この柱はパルテノン神殿や法隆寺に見られ、前者は下部から上部に向けて徐々に細くなり、後者は下部から 1/3 のあたりが最も太い。

# ドリーズーム

## 焦点距離に比例して撮影距離を変えると、奥行き感が変わる

- 映画や写真で固定されたものの距離感を操作する技法をドリーズームという。人物を撮るとき、撮影距離を大きく（ドリーアウト）しながら焦点距離を長く（ズームイン）すると、人物は静止したまま背景が迫りくるように見える。

- この効果は、画面に写るものの大きさが、焦点距離に比例して大きくなり、個々のものの撮影距離に反比例して小さくなるために得られる。

- 焦点距離を長くすれば、もの同士の距離は保たれたまま、すべてのものがこちらに近づいて見える。

- これは焦点距離を長くすると写る範囲が狭まり、元と同じ大きさの画面で見ると、すべての像が等倍で拡大されるからである。

- 同時にものから離れて撮影距離を大きくすれば、もの同士が近づいて見える。

- これは近いものより遠いものの像が小さな倍率で縮小し、パースが変わるからである。しばしばレンズでパースが変わると誤解されるが、実際にパースが変わるのは撮影距離を変えたときである。

参照 【112_見ることは賭けである】【116_線遠近】

焦点距離と写る範囲
レンズの焦点距離は外から順
に 25mm、50mm、100mm、
200mm

ズームイン（撮影距離不変）

| 25mm | 50mm | 100mm | 200mm |

ドリーズーム（撮影距離操作）

| 25mm | 50mm | 100mm | 200mm |

焦点距離
（35mm フィルム換算）

※いずれの写真も人物は固定

ヒッチコックの「眩暈」にちなみ、ヒッチコック（めまい）ショットとも呼ぶ技法で、ジョー
ズや E.T.、スリラーの PV にも見られる。

# 広く見える写真

## 焦点距離を短くしたり、
## 壁から離れたりして写すと部屋が広く見える

● 写真は実物の複写と思われがちだが、撮影方法を工夫すれば、実際よりもよく見える。撮影方法と見え方の関係は十分に解明されていないが、近年少しずつ研究が進んでいる。

● たとえば、不動産の広告で部屋を広く見せたい場合、しばしば魚眼レンズや広角レンズと呼ばれる焦点距離の短いレンズを用いる。

● そうすると、焦点距離が短いとき画面に広い範囲が収まって奥の壁が相対的に小さく写り、壁が遠く見えるため、部屋が広く見える。奥の壁から離れて撮ることで部屋を広く見せるのも、同じ原理と考えられる。

● もちろん、写真の部屋の広さの印象には、カメラアングルやインテリア、照明光など様々な要素が関与すると考えられる。

● 写真家や建築家の経験知、線遠近や恒常性など見る仕組みの知見、実際の印象や見え方の測定結果を総合すれば、一層魅力的な写真が生み出せるかもしれない。

**参照** 【112_ 見ることは賭けである】【116_ 線遠近】【124_ ドリーズーム】【126_ 角度詐欺】

# 角度詐欺

## 写真を撮る角度で人物の印象が変わる

● 顔は、斜め上から写せばかわいく見え、斜め下から写せば"個性的"に見える。この落差を利用した「角度詐欺」がSNSで話題となった。画像加工をせずとも写し方で見え方が変わることに驚かされる。

● 撮影方法による印象操作の技法を「写真表現」という。写真表現は角度詐欺以外にも数多く存在し、どれも効果的だが、なぜそう見えるのか十分には解明されていない。

● 角度詐欺はカメラと顔のパーツの位置関係による写り方の違いで説明できるかもしれない。

● たとえば、斜め上から写すとき、目はカメラに近く、アゴは遠い。このため目は大きく、アゴは小さく写る。すると、「目が大きくアゴが小さい顔」に見えるので、かわいい印象が生まれる。

● 同様に、全身を下から見上げて写せば、かっこよく見えるという現象も説明できる。下から写せば、カメラに近い脚が長く、遠い顔が小さく写るため、「足が長く顔が小さい」モデル体形に見え、かっこいい印象が得られる。

**参照** 【112_ 見ることは賭けである】【124_ ドリーズーム】【139_ 幼児図式】

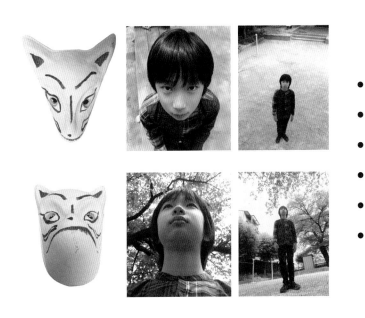

写真は光学的法則に従うから、実物と同じような網膜像が得られるはずだが、画面に
いかに写すかによって、印象が大きく変わる。

# 127 実際運動の知覚

## 時系列的な網膜像の規則的変化から
## 運動を知覚する

● 眼前のもの、または自分の目や頭が動いたとき、網膜像が規則的に変化する。

● この変化によって、われわれは何がどのように動いたのか知覚する。左の図は網膜像の模式図で矢印は変化の方向を示すが、網膜像は直接見えない。視野と網膜像の変化は対応するから、まずは視野を考える。

● 前をじっと見ていて、ものが目の前を横切るとき、上から2番目のように、視野全体の中で一部の像がその形を保ったまま移動する。このときわれわれは静止した世界の中で、ものが横切ったことを知る。

● あるものがこちらに迫ってくるとき、一番下の図のように、視野全体の中で一部の像がその形を保ったまま拡大する。このときわれわれは静止した世界の中で、ものが近づいたことを知る。

● 静止した世界の中で自分の頭が前の方へと移動するとき、すべての像が視野の中心から周辺へと流れていく。右の図は視野の変化である。このときわれわれは、自らが前進したことを知る。

参照 【112_見ることは賭けである】【115_運動視差】【128_β運動】【129_運動残効】
　　　【130_自動運動】

ものの運動に対応した
網膜像の変化

滑走路に着陸するときの視野の変化の方向と量

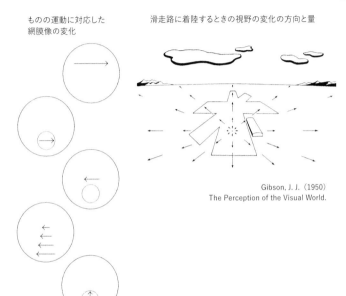

Gibson, J. J. (1950)
The Perception of the Visual World.

実際運動するときの一瞬一瞬の像を絵で再現し、順番に見せれば運動が見える。これがアニメーションに代表されるβ運動である。 東山篤規・竹澤智美・村上嵩至訳『視覚ワールドの知覚』(新曜社)より。

# β 運動

## 適切なときに適切な場所へ
## 順序よく提示すれば動いて見える

- 実際には動いていなくても、網膜像がそれらしく変化すれば、運動が知覚される。運動を観察すれば、網膜像が規則的かつ連続的に変化する。ものが動けば、時間の経過にともない、網膜上に投影される個所も移動する。

- この規則性や連続性を再現するように、時系列的に異なる位置に明かりを提示したり、部分的に異なる静止画を提示したりすれば、動きが知覚される。これをβ 運動という。

- β 運動は仮現運動の一種であり、他にα 運動やγ 運動もある。しかし、β 運動は最も有名な仮現運動であり、多くの場合、仮現運動といえばβ 運動を意味する。パラパラ漫画やアニメーションはβ 運動の例である。

- アニメも実写映像も、静止画が順序よく連続して画面に現れることで、なめらかな運動が見える。

- 踏切で点滅する警報灯は左右に移動して見えるし、駅前のビルや新幹線のドア上の電光掲示板では、小さな領域を順序よく光らせることで、流れる文字を見せている。

**参照** 【112_ 見ることは賭けである】【127_ 実際運動の知覚】

この本のページの右上や右端をペラペラとめくれば、いわゆるパラパラ漫画となり、
動きが見える。

# 129 運動残効

### 規則的な運動を見続けると
### 視野の中の動いていた部分が反対方向に動いて見える

- 水が下に落ち続ける滝をしばらく眺めたあと、滝の脇を眺めれば上方向の運動が見える。これを滝の錯視という。滝の錯視は代表的な運動残効である。

- つまり、一定方向の運動を観察し続けると、見ていた運動とは逆方向の運動が見える。

- 視野の中の像は、ものや自分自身の運動に応じて規則的に変化する。特定の運動によって視野の中で像が一定方向に動き続けると、その後、反対方向に動いて見える。

- 渦巻き模様のコマを見つめ続け、ふとまわりに視線を移せば、視野がぐにゃりとゆがむ。このときヒトの顔を眺めてもよい。

- 橋の上から眺める川の流れでも、車窓を過ぎ去る景色でも、上空から自分に向かって降りしきる雪でも、とにかく一定の運動をじっと見つめていると、そのうち運動残効は起こる。

**参照** 【112_ 見ることは賭けである】【127_ 実際運動の知覚】

渦巻きを複写して回せば、回転運動に応じて視野の中で像が一方向にくるくる回り続ける。回転を止めれば逆方向に回転して見える。

# 自動運動

## まわりに他のものがないとき、
## ポツンと存在するものが動いて見える

● 普段眺める世界はたくさんのものであふれていて、安定している。動いているものは動いて見えるし、静止したものは静止して見える。

● しかし、たったひとつポツンと存在するものは、止まっているのに動いて見えることがある。準拠すべきもの、つまり普段手がかりとしている他のものがないために、見え方が不安定になる。

● 飛行機のパイロットが闇夜の中にひとつだけある星を見たとき、この光が動きだすように感じることがあるという。これが UFO の正体のひとつとされる。

● 猛吹雪であたり一面が真っ白になってホワイトアウトに陥れば、たまたま視界に入った岩が動いて見えてもおかしくない。これはイエティの正体かもしれない。

● 真っ暗な部屋で LED の光点を見つめれば、30 秒ほどでフワフワと動いて感じるだろう。LED が点滅したり、頭を左右に少し振ったりすると、一層動いて見えやすい。このときの自動運動の見え方には暗示が影響するとの報告もある。

参照 【112_ 見ることは賭けである】【127_ 実際運動の知覚】

星のように暗闇に浮かぶ小さな光が 2 の形に動くと言われれば 2 を描くように動いて
見え、3 の形に動くと言われれば 3 を描くように見えるという。

# 視覚探索課題とポップアウト

## 似たものは見つけにくいが、
## 違うものは簡単に見つかる

- 目で見て目的のものを探し出すのが視覚探索課題である。

- たとえば、右ページのたくさんの N（ディストラクター・邪魔者）の中から M（ターゲット・対象）を探す。N と M は似ているので、見つけるのに時間がかかる。

- これに対し、N の中から O を探すのはたやすい。また、同じ N の文字であっても、他とは色や大きさが違えば見つけやすい。

- 探す対象が異質なとき、対象が他から弾き出されるように見え、すぐに見つかる。これをポップアウトという。

- ポップアウトは、文字の種別や色、形が違う場合だけではなく、ゲシュタルト要因を乱す場合にも生じる。たとえば、同じ文字が並んだとき、ひとつだけ全体の列から外れたり、曲がったりすれば、弾き出されて見える。

- 異質のもの、ズレたものは、瞬時に浮かび上がるが、似たもの、揃ったものは同じグループとして知覚されるため、探し出すのが難しく、ひとつずつ順番に探さねばならない。

**参照** 【103_近接の要因と類同の要因】【104_よい連続の要因と閉合の要因】

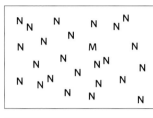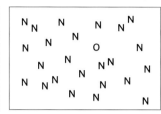

目立たせたいものは、いくつかの特徴を大きく異ならせばよい。なじませたいものが
あれば、できるだけ多くの特徴を似せればよい。

# 誘目性

## 看板やバナーは目をひくことが大事

- 屋外看板や Web ページのバナーは、人々に「見て」もらわなければならない。

- 要は目立つ「誘目性」が必要である。もちろん、目立つ色、形、大きさがある。しかし、必ずしも派手な色、珍奇な形、巨大なものがよいわけではない。広告であれば、街並みや Web ページ全体の雰囲気との調和も求められる。

- 目をひくにはゲシュタルト要因を逆手にとればよい。似た者同士やきちんと並べられたものは、まとめて知覚されるから、これを乱す特徴を与える。

- 交通標識は独特な形状や色が使われており、目をひきやすい。また、カラフルに華やぐ大都市の交差点に掲げたモノトーンのシンプルな看板は逆にインパクトがある。

- 静止した建物や規則的に動く車列とは違い、きまぐれな風にはためくのぼり旗にも目が向く。

- 他にも音にあふれた CM 中の突然の無音、住み慣れた部屋のにおいの中で感じるガスの臭いなど、継時的な流れや周囲との調和を乱す情報は注意をひく。

**参照** 【065_ 色と誘目性】【131_ 視覚探索課題とポップアウト】【134_ 書体と視認性】

誘目性の高いデザイン　　　　　　　　誘目性の低いデザイン

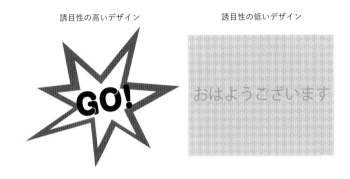

誘目性の高い例と低い例。どんな環境の中に対象物が置かれるかによっても誘目性の
度合は変化する。

# 空間周波数

## 視力とは空間周波数が高くても
## 見分けられる能力

- 右の写真はマリリン・モンローとアインシュタインどちらであろう。実は、遠ざけるとモンローが、近づくとアインシュタインが見える。

- この図には、画像の細かさを表す空間周波数の異なる写真が重ねられている。アインシュタインは空間周波数が高く、濃淡の繰り返しが細かいため、シワやヒゲまで確認できる。モンローは、空間周波数が低く、ぼんやりしている。

- 空間周波数については、一定の空間内に濃淡（明暗）の波を繰り返し、この縞模様を眺めることを考えるとわかりやすい。

- 空間内の波の数が少なければ間隔は大きく、ひとつひとつの縞が見える。波の数が増えれば間隔も小さくなり、縞模様はやがて一様な灰色に見える（右図参照）。

- 空間周波数が高いほど網膜上に投影される縞が多く、幅も小さいが、元々の縞の幅は広くても、遠くから見れば網膜上に投影される縞の幅は狭くなる。

- このため図を遠ざければ、アインシュタインは見えなくなり、モンローが見えやすくなる。

**参照** 【112_ 見ることは賭けである】【132_ 誘目性】【134 _ 書体と視認性】

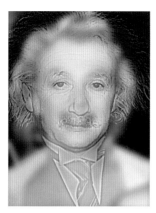

Hybrid Image of Einstein and Monroe
Courtesy of Aude Oliva, MIT.

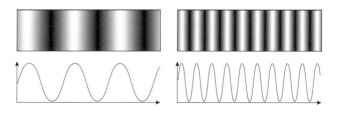

波の数を増やしたとき、灰色に見える段階には個人差がある。空間周波数が高くても
縞模様を見分けられる能力こそ、視力である。

# 134 書体と視認性

## 小さくても遠くても
## 視力が低くても見やすい文字がある

- 文字自体が小さいときや、観察者から文字までの距離が離れているとき、文字は網膜上に小さく投影され、一層細かく見分けなければならない。

- 視力が低ければ、なおさら見えにくい。そもそも視力とは網膜上に投影される縞模様の幅が、もともとの縞の幅の小ささや観察距離の大きさによって小さくなっても見分けられる能力であるからだ。

- 案内板の文字は、遠くても多くの人に見えなければならない。このため、遠くから見る必要のある案内板の文字は大きい。しかし、画面は有限であるから、文字を大きくすれば画面内に示せる情報は少なくなる。

- 欧文書体の Frutiger やユニバーサル・デザインに対応した和文書体は小さいときや遠いときにも見やすいため案内板に使われる。一定の太さと空白を確保することで見やすくなるように工夫されている。

**参照** 【066_ 色と視認性】【112_ 見ることは賭けである】【133_ 空間周波数】

駅や空港の案内板で使われる文字には、視認性に加え、可読性も必要である。空港の案内板には Frutiger がよく使われている。

# 書体の印象

## 書体によって特定のイメージを
## 表現することができる

- 文字にはデザインされた形、書体がある。書体は、文字の色および大きさとともに、見やすさや読みやすさを確保したうえで、適切な印象を表現するため選ばれる。

- 日本語の書体の中でも、明朝体には、大人っぽく、きちんとして知的な、優雅で上品かつ和風の印象、ゴシック体には、親しみやすい、モダンで力強く、活動的な印象があるかもしれない。

- 企業名や商品名にもそれにふさわしい文字のデザインが選ばれる。文字を適切にデザインすれば、企業や商品の伝統や高級感、優美さ、やさしさ、誠実さ、革新的な印象を表現することができる。

- この他、聴覚障害のある個人に書体で臨場感を伝える試みや、文に合致する書体を自動生成するシステムの模索も行われている。内容に応じて、かわいい、面白い、怖い、格調高いなどの文字が求められる。

参照 【136_ ブーバキキ効果】

特定の印象を喚起する書体の例

すずむし　　　美しい空

はるひ学園　　美しい空

ヒラギノ行書　美しい空

勘亭流　　　　美しい空

評定実験によれば、実際の印象はデザイン時の意図に、おおまかには一致するという。
書体の印象はまた経験知としても伝えられる。

# ブーバキキ効果

## 共通する形と音のイメージがある

- ある心理学者が右ページの図を見せながら、こう問うた。「火星の言葉では、この2つの形のひとつを『ブーバ (bouba)』といい、もうひとつを『キキ (kiki)』といいます。どちらがどちらか当ててみてください」

- この質問をされると大方の人は、左を「キキ」、右を「ブーバ」と答える。

- 答えを知らずに、初めて見てもそのように答えるし、住まう地域の文化や言語が異なっても、同じように答える。これがブーバキキ効果である。

- つまり、音と形の間で共通するイメージがあり、そのイメージは、われわれの間で共通する。

- マークや文字、製品をデザインするとき、人やキャラクター、企業を名づけるとき、相応な形や音を選ぶことで、狙ったイメージを伝えられる。

- 同じ名でもひらがな、カタカナ、漢字の表記の違いによって印象は変わる。親が熟考した子どもの名前の響きで、柔らかなイメージをもつこともあれば、力強いイメージをもつこともある。

**参照** 【135_書体の印象】

Ramachandran, V., & Hubbard, E. (2001). Synaesthesia: a window into perception, thought and language. Journal of Consciousness Studies, 8, 3–34. を改変

キキという音は鋭く（sharp）、キキと名づけられる形も鋭い。ブーバという音はまるく（round）、ブーバと名づけられる形もまるい。

# 黄金比と白銀比

## 美しいと感じる比率がある

- ものには比がある。縦と横の寸法の縦横比、内容を分割したときの分割比、長い部位と短い部位の長短比がある。

- 比で印象は変わる。縦横比の異なるキャンバスや画面上下を切り縦横比を変えるだけでパノラマ感を演出したかつてのパノラマ写真は好例である。

- 世界的に好まれるのは黄金比 1:(1+√5)/2 とされる。黄金比はモナリザやパルテノン神殿に代表され、西洋の美術作品や建築に見られる。

- 黄金比は数学的にも美しい。黄金比の長方形から正方形を切り出すと、残る長方形の縦横比も黄金比となる。1, 2, 3, 5, 8,…, $F_n + F_{n+1}$ で表され、前 2 つの数を足していくフィボナッチ数列の隣り合う数の比は徐々に黄金比に近づく。

- 日本人が特に好むのは白銀比 1:√2 とされる。白銀比は A 判 B 判用紙、日本の人気キャラクターの顔、法隆寺金堂の 2 層の屋根の比率に見られる。

- 黄金比や白銀比の好みの文化差については諸説あるが、多くの人が共通して美しいと感じる比があることは事実であろう。

参照 【138_ 日の丸構図と三分割構図】

黄金比

白銀比

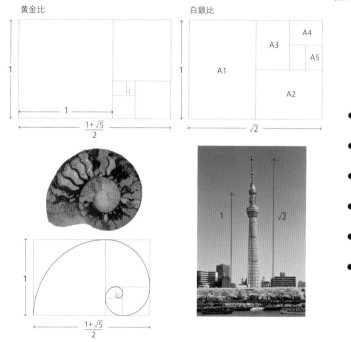

Web 画面の分割や構図、建築物・彫刻・仏像の構成部位の大きさ、キャラクターの
構成部品の配置にも分割比や長短比がかかわる。

# 日の丸構図と三分割構図

## 適切な構図で撮れば、好ましい写真が撮れる

- うまい写真と、そうではない写真がある。写真は光学的法則にのっとり、実際空間を写し撮ったものであるから、よいも悪いもないように思われる。しかし、多くの人が共通して好む写真は確かに存在する。

- 写真のよし悪しを左右する要素のひとつに構図がある。構図とは画面のどこに、どの大きさで対象を収めるかであり、カメラと対象との位置関係や距離を試行錯誤した経験をもつ人は多いと思う。

- よく知られる構図のひとつが日の丸構図である。画面の真ん中に主題を配置する構図で、単純ゆえに上手に見せるのが難しい一方、素直に好まれるとされる。

- 三分割構図もよく知られる。画面に縦幅、横幅の三分割線をイメージして、その交点上に主題の像を配置する構図である。単純さを脱しつつもバランスがとれた構図とされる。

- なお、食べ物の写真の実験で、日の丸構図はおいしそうと評価され、食べ物を画面下方に写した三分割構図は、うまい、おしゃれと評価された。

**参照** 【112_見ることは賭けである】【116_線遠近】【124_ドリーズーム】【137_黄金比と白銀比】

同じケーキを日の丸構図と三分割構図で撮影した写真。両方とも好ましいが、印象は
大きく異なる。

# 幼児図式

## かわいい特徴をもつことで保護され、
## 生き抜ける

- ヒトもその他の動物も幼い個体は未熟であり、保護が必要である。つまり、単独で生き抜くのは不可能である。

- スイスの生物学者、アドルフ・ポルトマンが生理的早産といったように、ヒトはかなり未熟な状態で生まれる。子馬や子鹿が生後数時間で立ち上がるのに対し、ヒトは立ち歩くのも時間がかかり、なおさらの保護が必要である。

- 幼児は「幼児図式」と呼ばれる身体的特徴をもつ。成人と比べると、身体全体に占める頭部の割合が大きい。額は丸く前に出ていて、顔全体に占める目の割合が大きく、手足が短く、全体にふっくらしている。

- このような幼児を見たとき、周囲は「かわいい」と感じるだろう。このため保護したいと思うという説がある。

- 身体や神経が十分に発達していない幼児は、このような身体的特徴をもつことによって他者から保護を受け、生存することができるのかもしれない。

**参照** 【126_ 角度詐欺】【140_ 目の位置】

Lorenz, K. (1942). Die angeborenen Formen möglicher Erfahrung. Zeitschrift für Tierpsychologie, 5, 235–409.

人間と動物における幼体と成体の頭部の形態。左はかわいいと感じられる。

# 目の位置

## 顔を描くとき目の位置を下げると子どもっぽく、上げると大人っぽくなる

- 古来描かれてきた絵画でも、マンガでもアニメでも、様々な年代のヒトの顔が描き分けられてきた。

- 目を顔の低い位置に描けば幼く見える。右の2つの顔は、輪郭を含め、すべての部品が同じである。違うのは目の上下の位置のみ。目の上下の位置が異なるだけで、大人っぽく見えたり、子どもっぽく見えたりする。

- 「幼児図式」に代表されるように、幼い子どもには大人とは異なる身体的特徴があり、これを参照すれば子どもっぽく描ける。

- 実際に子どもは、あご先から目の距離 ($x_1$) が、あご先から額上部までの距離 ($x_2$) に占める割合 ($x_1/x_2$) が小さく、相対的に目の位置が下にある。ふっくらとまるい顔の輪郭の下方に、顔に対して大きな目を描けば、子どもらしく見える。

参照 【126_ 角度詐欺】【139_ 幼児図式】

目の位置が高い顔

$X_1$

$X_2$

目の位置が低い顔

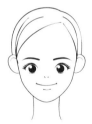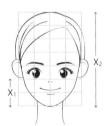

$X_1$

$X_2$

目の位置を変えただけでこれだけ印象が変わる。ヒトに限らずキャラクターも目を下方に描くことで幼く、かわいらしく見える。

# 141 顔に見える

## 逆三角形に 3 点（∵）あれば顔に見える

- このように（∵）逆三角形に 3 点並べれば顔に見える。説明されるまでもなく、上の 2 点が目、下の 1 点が口である。

- 壁のシミや点の集まりなどの無意味な事象に顔や動物などの意味を見出して知覚する現象はパレイドリアと呼ばれるが、無意味な点や物体の集合が顔に見える場合を特にシミュラクラ現象と呼んで区別することもある。

- 目や口にふさわしい形が並べば、なおさら顔に見える。われわれには本来無関係なものに、自分のよく知るものを見る傾向がある。月の模様や星座、空に浮かぶ雲など、その例は枚挙にいとまがないが、顔はことさら見つけやすい。

- 野菜の切り口、天井や壁の木目、山の残雪、航空写真の地形、岩、コンセントにも顔を見つけることができる。写真の中の 3 つの影やシミが顔に見え、いわゆる心霊写真に思えたりもする。

- つまり、それらしい部品を逆三角形に並べれば顔に見える。

参照 【140_ 目の位置】

顔に見える日常のもの

驚くほど単純な部品でキャラクターの顔や顔文字を成立させられるし（・v・）、わずか
な違いで表情を変えられる（・o・）。

# サッチャー錯視

## さかさまの顔では、目や口を上下逆にしても
## 変なことに気づきにくい

- 右の写真は、一見何が錯視なのか、わからないかもしれない。しかし、この本を上下さかさまにして眺めてみると、1枚の写真は普通だが、もう1枚の写真では目と口が上下さかさまであることに気づく。

- この顔写真の女性はイギリスのマーガレット・サッチャー元首相で、その名にちなんで、この図はサッチャー錯視と呼ばれている。

- つまり、正立した顔なら「変」だと判定できるのに、上下さかさまの倒立顔では、その判定がうまくいかない。これは、われわれが顔を全体的な配置として処理しているためで、倒立顔ではうまく処理できないからだとされる。

- 同様に、太った顔を倒立させると痩せて見えるという fat face thin 錯視を説明することもできる。

- 太っているかどうかが全体的な配置で判断されると仮定すると、倒立顔ではその処理がうまくいかないため、平均的な顔、つまり元よりやせた顔に見えると考えられる。

**参照** 【145_ボトムアップとトップダウン】

Thompson, P. (1980). Margaret Thatcher: A new illusion. Perception, 9. 483-484

もともと左右の写真が違うと気がついていた人でも、上下逆にする前は、ここまで違和感のある顔写真とは思わなかったであろう。

# 触による形の知覚

## 形は視覚だけではなく、
## 触覚によっても知ることができる

- 形は見ることができるが触ることもできる。もちろん紙に描いた絵のような2次元の形を触ることはできない。しかし、3次元であれば、能動的に触れることで形を知ることができる。

- さらに指先、手のひらは敏感であり、指先でたどる、手で包み込むなどして形を知る。

- ある感覚系に障害があり、その感覚系から伝達すべき情報を別の感覚系によって代行することを感覚代行というが、視覚を触覚によって代行することがしばしばある。点字は代表的な感覚代行である。

- 触れる形は、様々に異なる多くの人々が使いやすいユニバーサルデザインや共用品に応用できる。

- 貨幣のギザギザと穴、紙幣やシャンプーの蓋と側面の凹凸、宅配便の不在連絡票の刻み、牛乳パック上部の切れ込み、触れる時計などがある。

- これらは暗闇や手探りのとき、目を閉じる必要があるとき、急いでいるとき、目を向けることができないとき、誰にでもありがたい情報となる。

参照 【144_アフォーダンス】

これらの凹凸や切れ込みは触覚で情報を読み取れるように工夫された例。

# 144 アフォーダンス

## ものを見るときには、
## ものの意味もまた知覚する

- J.J. ギブソンは著書『視覚ワールドの知覚』の中で、ものを見るときには「意味」も知覚されることを指摘した。ハサミは切れそうに、道はその上を歩けそうに見える。のちに有名となるアフォーダンスの概念の萌芽である。

- アフォーダンスという言葉は、しばしば適切な行動を「アフォードする」デザインを論じるときに用いられる。

- デザインの中に用意された特定の行動を促す手がかりという意味では「シグニファイア」が適切かもしれないが、ここでは広く知られた用法の「アフォードする」を使ってみる。

- 駅構内や高速道路のサービスエリアに設置されたごみ箱の投入口は、形や大きさが違うことで、相応のごみの投入をアフォードする。

- この考え方はユニバーサル・デザインにも応用できる。その実現には、誰もが使いやすく、使い方が直感的にわかりやすい必要がある。

**参照** 【143_ 触による形の知覚】

ゴミ箱の投入口

ドアの引く取手・押す板

手前にひく

押せそうなボタンと
押せなさそうなボタン

クリックできるのはどれ？

クリックできるのはどれ？

クリックできるのはどれ？

横にひく

奥に押す

つかめるドアの取手は引くこと、取手のない板は押すことをアフォードするし、飛びだ
したボタンは押すことをアフォードする。

# ボトムアップとトップダウン

## いま見たり聞いたりしたものと、
## 既存の知識を比較照合して処理する

● 右の図は、一見すると白と黒の斑点が不規則に並んだ模様である。しかし、この図が「ダルメシアン犬が、落ち葉の積もった地面をかぎながら、左奥にある木に向かって歩いている写真」であることを知ると、そう見えてくる。

● 知覚的な情報処理が、いま見たり聞いたりしたもの、すなわち、いまここにある刺激の物理的特性そのものに依存する場合をボトムアップ型処理という。

● これに対して知識や解釈、期待など既存のものに影響される場合をトップダウン型処理という。通常、両者は共存するが、見えなかったダルメシアンが見えてきたという事実はトップダウン型処理の存在を感じさせる。

● トップダウン型処理によって、われわれは見たもの、聞いたものをすばやく処理できる。多少、誤字脱字があっても、難なく読める。

● 大事な手紙や、本の最終稿など、絶対に間違えられないときには要注意である。誤字脱字があっても読めてしまうからこそ、気をつけなければ気がつかない。

**参照** 【146_文脈効果】【147_形の変容】

Gregory, R.(1970). The intelligent eye McGraw-Hill; New York.
(Photographer: RC James)

- 
- 
- 
- 
- 
- 

目の前に与えられたものだけでは見えなかったものが、手がかりを与えられ、既存の
知識に結びつけられたとき、見えてくる。

# 文脈効果

## 前後の文脈で同じものが違うものに見える

- 同じ事物であっても、前後に提示されるものによって、異なって認識される。文脈効果は広い概念であるが、ここでは形の見え方について述べる。

- 右ページの左は THE CAT と読めるが、上段の H と下段の A は同じ形である。つまり、同じ形でも、前者は H、後者は A として機能し、THE CAT と読める。これは前後の関係（文脈）から、そう読むのが「自然」なため起こる。

- 同様に、右の真ん中の文字は、上から下に読めば数字と見なすのが自然なので 13 に見えるが、左右を眺めれば文脈はアルファベットなので B に見えるであろう。

- どちらの例も、多義的で不完全な形を文脈に沿った文字として読めた。この現象はデザインにも応用できるが、文脈を誤解するとかえって読めなくなる。

- たとえば、下段の図は奇妙なカタカナの羅列に見えるかもしれない。しかし、私は読める（I CAN READ）と念じれば読めてくる。同じく「ギャル文字だって読める」と念ずれば「≠″ャレ文字ナ゛ッτょめゑ」。

**参照** 【145_ボトムアップとトップダウン】【147_形の変容】

TAE
CAT

12
ABC
14

ICANREAD

・
・
・
・
・
・

日常でも特段の意識的努力をともなわず、様々なものを文脈に補われて理解しており、
デザインとして崩した文字も読み取れる。

形の変容

単純な線画であっても、
人によって違うものになる

- J.J. ギブソンは参加者に一番左のような線画を 14 種類ずつ見せた後、描いて再現するよう求めた。

- 右5点はそのとき描かれた線画。再現されたとき強調される特徴もあれば、なかったことにされる特徴もある。

- ヒトは意味のない線画を見たとき、それぞれに解釈し、解釈に従って描画する。

- 上段の各図を描いた本人にたずねると、1 を描いた人は星、2 は鳥、3 と 5 は矢印、4 は矢じりと答えた。

- それぞれ異なる興味や経験があるためだろうし、元の線画から描かれた線画の変化を見れば納得する。

**参照** 【145_ ボトムアップとトップダウン】【146_ 文脈効果】

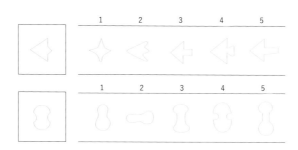

Gibson, J. J. (1929). The reproduction of visually perceived forms.
Journal of Experimental Psychology, 12(1), 1-39. を改変

下段の各図を描いた本人にたずねれば、1 を描いた人は女性の胴体、2 は足跡、3 と
5 はダンベル、4 はバイオリンと答えた。

# 記憶の中の交通標識

## 交通標識や信号の方向、配置を
## 正しく覚えているとは限らない

- 記憶を頼りに交通標識の禁止を表す赤い斜線を描くと、右上から左下に線をひきたくなる。しかし、この赤線は「NO」の N を意味しており、斜め線は左上から右下へひかれている。

- また、記憶を頼りに信号の赤黄青を描くと、実際の順序と逆に描く人も少なくない。横配置なら左から青黄赤、歩行者信号を含む縦配置なら上が赤で下が青である。情報として重要な赤がよく見えるように配置されている。

- 一時停止など特に重要な規制は逆三角形、横断歩道の標識は個性的な五角形だ。

- 交通標識や交通信号は、わかりやすく見やすいように形や色、大きさが工夫されている。重要な情報を伝えるその役割にふさわしく、視認性・誘目性に優れた形になっている。

- あまりに身近で見過ごしがちであるが、改めて眺めれば工夫にあふれている。

**参照** 【122_飛び出す標識】【132_誘目性】

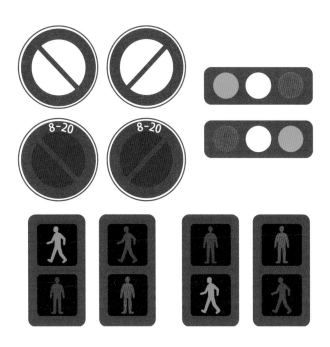

見慣れた交通標識や信号でも、記憶を頼りに描こうとすると、間違えてしまうことがある。

# マジカル・ナンバー 7 ± 2

## 一度に処理できるのは、5つから9つ

- マジカル・ナンバー 7 ± 2 は、われわれが一度に処理できる情報が 5 チャンクから 9 チャンクであることを意味する。チャンクとは、ひとかたまりにされた情報の単位である。

- つまり、われわれは複数のことを処理できるが、その量には限界がある。よく知られるのは、われわれが一度に記憶できるのが 7 ± 2 チャンクという指摘である。

- ルジラブクゴウユチカリメアダナカアシロ（19 チャンク）は覚えられないが、逆から読んだロシア・カナダ・アメリカ・チュウゴク・ブラジル（5 チャンク）は覚えられそうな気がする。

- ぱっと見て数えられるのも 7 ± 2 とされる。13 個のリンゴは数えあげなければならないが、リンゴ 5 つやフルーツが盛られたカゴ 5 つは、その数がひと目でわかる。

- 誰かに何かを伝えようとするときには、欲張らず、その数を抑える方がよい。実際に処理できるのは 4 チャンク前後であることも、近年指摘されている。

参照 【145_ ボトムアップとトップダウン】

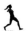

たくさんあるものは、数えあげなければその数がわからないが、いくつかのもの、いくつかのかたまりは、ぱっと見てその数がわかる。

313

# 整列性効果

## 地図の東西南北を
## 実際の東西南北に合わせないとわかりにくい

- 地図を見るとき、地図の上側と自分の正面の方向を一致させる（ヘッドアップ）と、現在位置や進路がわかりやすくなる。

- たとえば、自分が目的地に向かってまっすぐ伸びる道を歩いているなら、地図上の道と進路を整列させて、行き先に目的地が重なるようにするとよい。

- このような整列によって地図や案内図がわかりやすくなる現象は、整列性効果と呼ばれる。

- 整列性効果は日常的に知られており、たとえば日本の古地図では城や山などのランドマークが上に描かれることが多いし、現代でも観光地やデパートにある地図の「現在地」の表記には、地図と自分の位置関係が示されている。

- 一方、北を上とする一般的な表示方法はノースアップと呼ばれるが、その方がわかりやすい場合もある。

- たとえば、自宅の周辺地図など、北が上の地図を見慣れている場合にはノースアップがわかりやすく、ヘッドアップにするとかえって混乱する。

**参照** 【142_ サッチャー錯視】

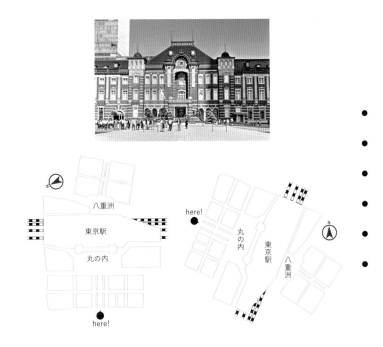

どちらも東京駅前の地図だが、左は進行方向に合わせたもの（ヘッドアップ）、右は北を上にしたもの（ノースアップ）。

# 参考文献

[色の法則]

近江源太郎『カラーコーディネーターのための色彩心理入門』日本色研事業　2004

川崎秀昭『カラーコーディネーターのための配色入門』日本色研事業　2002

北岡明佳 (2014). 色の錯視いろいろ (13)(14) 静脈の錯視、日本色彩学会誌、38(4), 323-324., 38(5), 367-368

http://www.psy.ritsumei.ac.jp/~akitaoka/shikisaigakkaishi2014-13-veinillusion.pdf

http://www.psy.ritsumei.ac.jp/~akitaoka/shikisaigakkaishi2014-14-veinillusion2.pdf

日本色彩研究所『新版 色彩スライド集：第1巻「色彩基礎理論」・ 第3巻「色の視覚効果と心理効果」』日本色彩研究所　2020

日本色彩研究所・色彩検定協会『色彩検定 ® 公式テキスト UC 級』色彩検定協会　2018

日本色彩研究所『色彩科学入門』日本色研事業　2001

福田邦夫『色彩調和論』朝倉書店　1996

[形の法則]

北岡明佳『錯視入門』朝倉書店　2010

J. J. ギブソン、東山篤規・竹澤智美・村上嵩至 訳『視覚ワールドの知覚』新曜社　2013

松田隆夫『知覚心理学の基礎』培風館　2000

森川和則『顔と身体に関連する形状と大きさの錯視研究の新展開：化粧錯視と服装錯視』心理学評論、55 巻 3 号、348-361　2012

R. L. グレゴリー、金子隆芳訳『インテリジェント・アイ』みすず書房　1972

# 図版クレジット

以下はすべて Adobe Stock の画像です。クレジット表記は省略しています。

004 ©tenjou

007 © 岩見真樹 ©norikko

008 ©shige

015 © 株式会社滄漣舎

016 ©SuppakornSomnuk

018 ©ura ho

019 ©Lealnard

020 ©Tanawat

033 ©sangsiripech

034 ©zoommachine

036 ©atoss ©Nishihama

039 ©oka

042 ©makieni

043 ©Oleg ©teeraphan

050 ©Tsuboya

051 ©Honki_Kumanyan ©beeboys

054 ©Dmitry ©sumire8

057 ©bulemomenter

058 ©lunamarina

059 ©k.tokushima

060 ©polkadot

062 ©ngad ©HappyAlex

063 ©zlikovec

070 ©Patiwat ©Ildi ©New Africa ©Sven Taubert

071 ©RobertCoy ©makieni ©Antelope ©Jakub

072 ©oraziopuccio ©pulia ©Papin_Lab ©selim

073 ©TOMO ©Keikona ©kinpouge
　　©Rummy & Rummy

074 ©kitsune ©204204360 ©taka ©kwasny221

075 ©Djordje ©Tsuboya ©kim
　　©Quality Stock Arts

077 ©xy ©slavun

078 ©beeboys

095 ©badahos

107 ©chapinasu

116 ©alswart

118 ©djura stankovic

123 ©Yudai Ibusuki

128 ©tsuneomp

130 ©kinpouge

134 ©alice_photo

137 ©kaziwax ©dreamnikon

138 ©Maria Medvedeva

140 ©rikko

141 ©JanWillem © 上田健太 ©cotosatoco

144 ©momiyama ©pockygallery11
　　© あんみつ姫 ©nisara

150 ©ndk100

# 著者

**名取 和幸** ［なとり・かずゆき］
一般財団法人日本色彩研究所常務理事・研究第 1 部シニアリサーチャー。専門は色彩心理学。様々な商品や環境の知覚品質をカラーデザインにより強化するため、感性面と機能面から多くの調査、実験を手掛ける。主な研究テーマとしては嗜好色、絵本と色・色名、色彩学史など。学習院大学大学院人文科学研究科博士後期課程退学。日本色彩学会、日本心理学会、日本建築学会他所属。主な著書に、『色彩ワンポイント』『色の百科事典』『色彩検定® 公式テキスト』『中・高「美術」教科書』などがある。

**竹澤 智美** ［たけざわ・ともみ］
博士（文学）。2004 年立命館大学大学院文学研究科心理学専攻博士課程後期課程退学。写真のなかの距離の見え方と撮影法および画面の変化との関係を実験的に検討する。近年はこれら 3 次元性の知覚に基づき、写真の人物の体形や相貌、食べ物、室内空間などの印象の説明を試みる。2020 年 4 月より関西学院大学理工学部／感性価値創造インスティテュート研究特任講師。著書に『写真のなかの距離の知覚』（風間書房、2018 年）。

# 監修者

**一般財団法人 日本色彩研究所**

1927年に創設された日本で唯一の色彩に関する総合的な研究機関。物理学、科学、心理学、工学、デザイン、芸術、教育など広範な専門スタッフを擁し、色彩に関する総合的な研究を展開。諸省庁、自治体からの要請への対処、JISの制定や関連色票の作成などへの参画、ガイドラインの提案などのほか、企業からの商品企画、デザイン、宣伝広告、工程管理、人材育成などに取り組んでいる。

http://www.jcri.jp

※本書に掲載された図版のうち、©JCRI の表記があるものは、日本色彩研究所『新版 色彩スライド集』から引用しています。

Design Rule Index
# 要点で学ぶ、色と形の法則 150

2020 年 7 月 25 日　初版第 1 刷発行
2022 年 9 月 15 日　初版第 3 刷発行

著者　　　　　名取和幸、竹澤智美
監修　　　　　一般財団法人 日本色彩研究所

表紙デザイン　半澤雅仁（POWER GRAPHIXX inc.）
DTP　　　　　磯辺加代子
編集　　　　　宮後優子

発行人　　　　上原哲郎
発行所　　　　株式会社ビー・エヌ・エヌ新社
　　　　　　　〒150-0022　東京都渋谷区恵比寿南一丁目 20 番 6 号
　　　　　　　Fax: 03-5725-1511　E-mail: info@bnn.co.jp　URL: www.bnn.co.jp

印刷・製本　　シナノ印刷株式会社

ISBN 978-4-8025-1174-2
Printed in Japan